沒辦法！是人生啊！

——倉鼠女的東岸流浪教學日誌

艾唯恩

圓圓和米香的邂逅

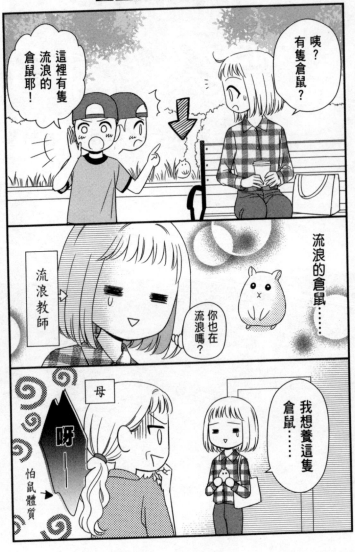

新年快樂!

歡迎試吃~

這位美女,要不要試吃看看?

咕嚕

嚕嚕

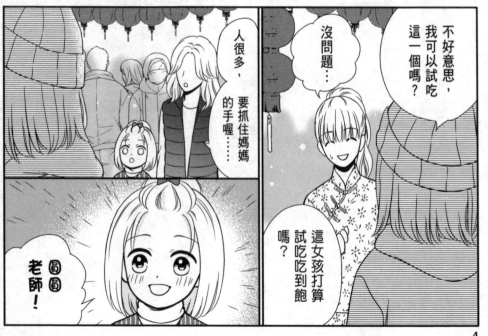

人很多,要抓住媽媽的手喔……

不好意思,我可以試吃這一個嗎?

沒問題……

這女孩打算試吃吃到飽嗎?

圓圓老師!

4

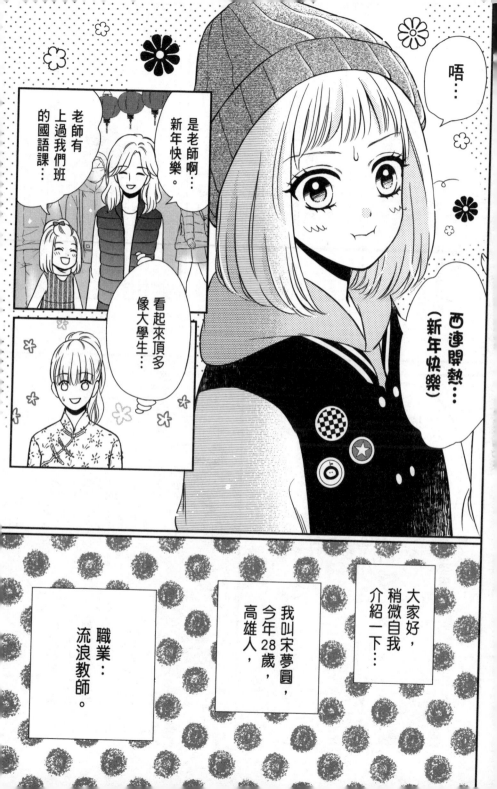

唔…

西連開熱…
(新年快樂)

是老師啊…新年快樂。

老師有上過我們班的國語課…

看起來頂多像大學生…

大家好,稍微自我介紹一下…

我叫宋夢圓,今年28歲,高雄人,

職業:流浪教師。

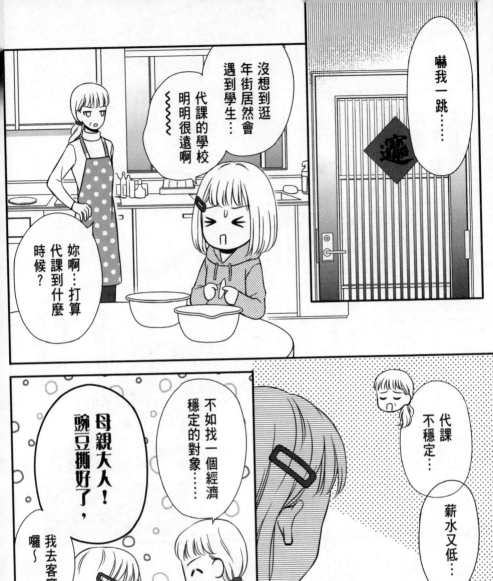

嚇我一跳……

沒想到逛年街居然會遇到學生……

代課的學校明明很遠啊

妳啊……打算代課到什麼時候?

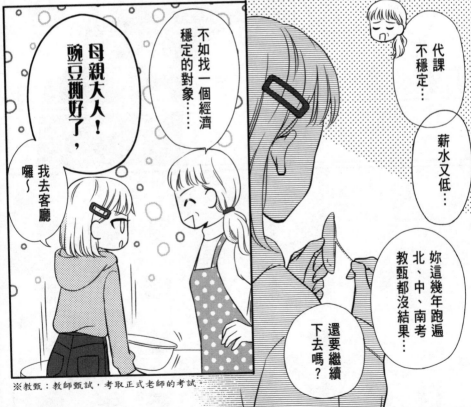

代課不穩定……

薪水又低……

妳這幾年跑遍北、中、南考教甄都沒結果……

還要繼續下去嗎?

不如找一個經濟穩定的對象……

母親大人!豌豆撕好了,我去客廳囉~

※教甄:教師甄試,考取正式老師的考試。

圓圓姊，好久不見。

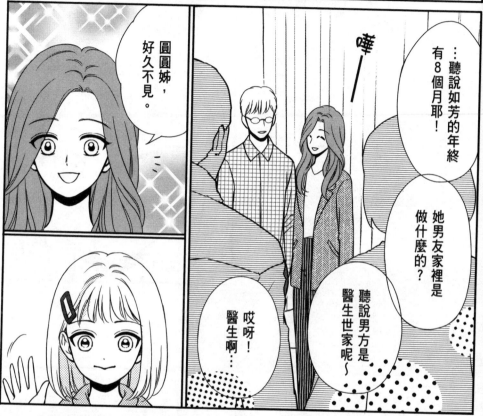

…聽說如芳的年終有8個月耶！

她男友家裡是做什麼的？

聽說男方是醫生世家呢～

哎呀！醫生啊……

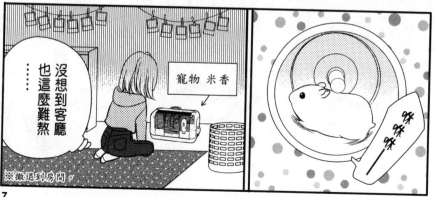

沒想到客廳也這麼難熬……

寵物 米香

※撤退到房間。

7

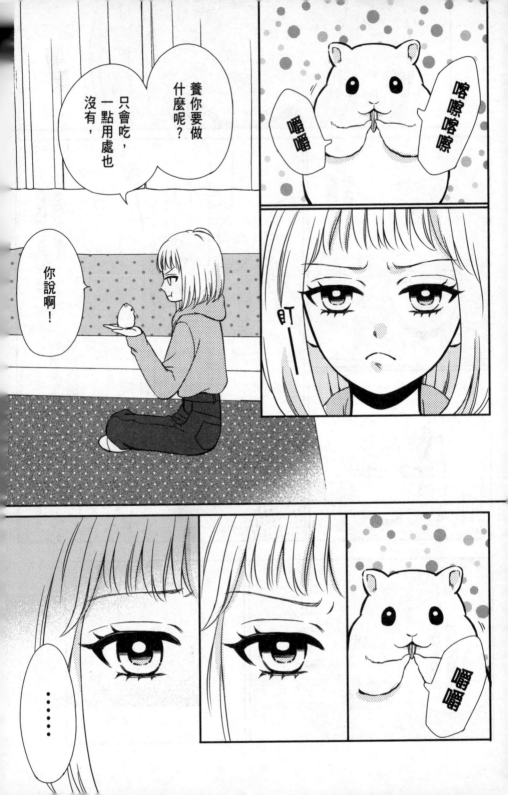

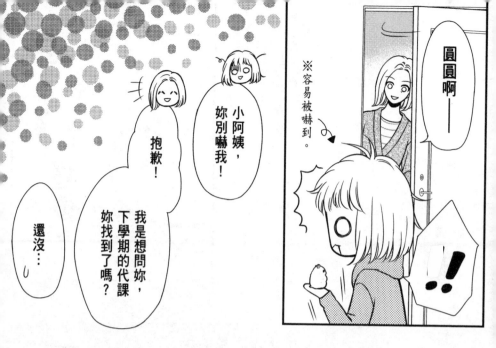

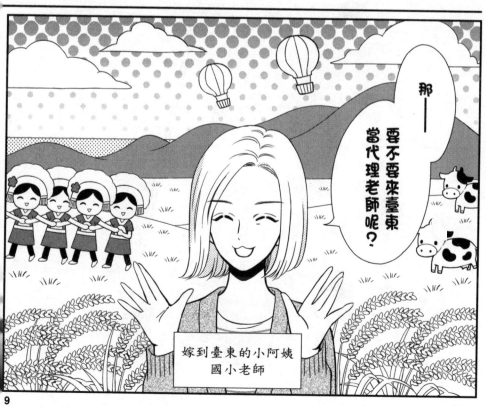

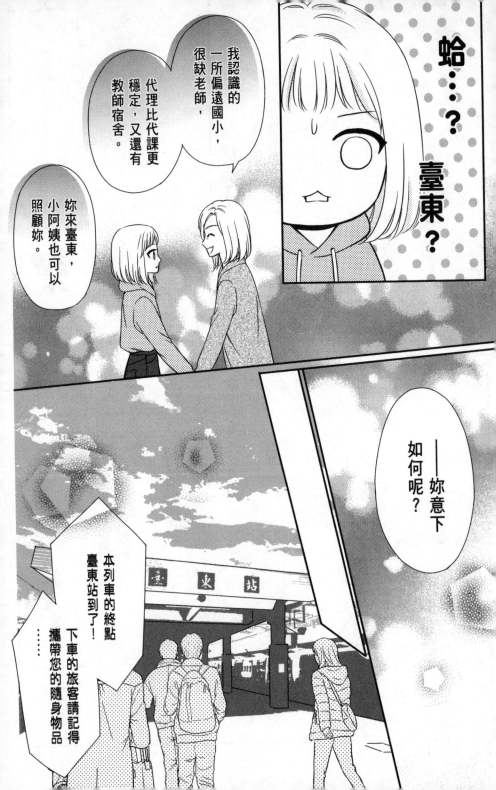

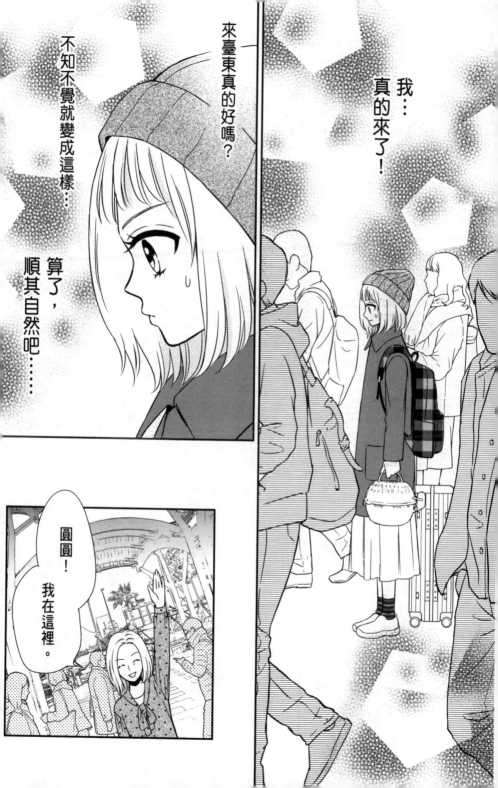

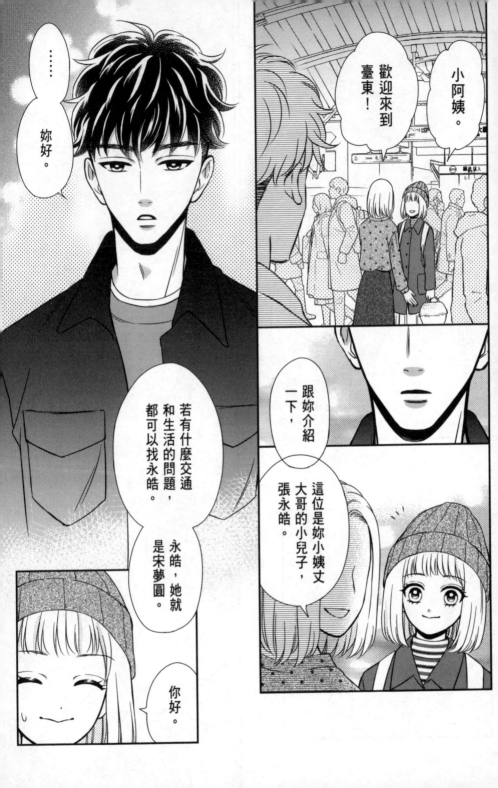

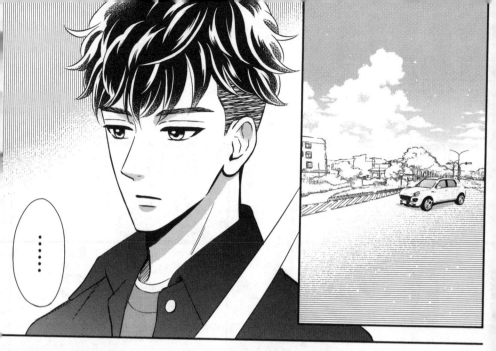

……

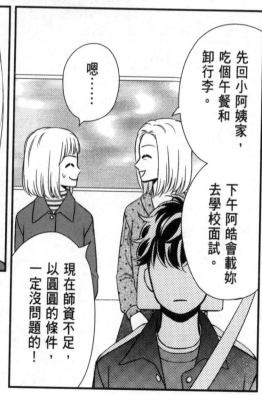

先回小阿姨家，吃個午餐和卸行李。下午阿皓會載妳去學校面試。

嗯……

現在師資不足，以圓圓的條件，一定沒問題的！

那個男生好像不太歡迎我的樣子……是我想太多嗎？

經過漫長旅程，依然熟睡的米香。

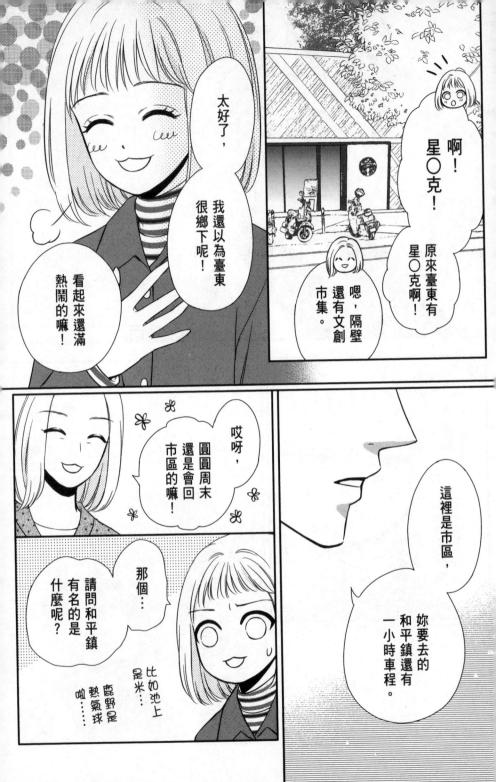

鬼頭刀。

蛤？

和平鎮

鎮上有便利商店呢！

學校離鎮上還有一段車程喔！

呃……學校還車偏僻啊……

哇啊——覺得安心了。

一路上海景還滿美的！

信心國小(本校)

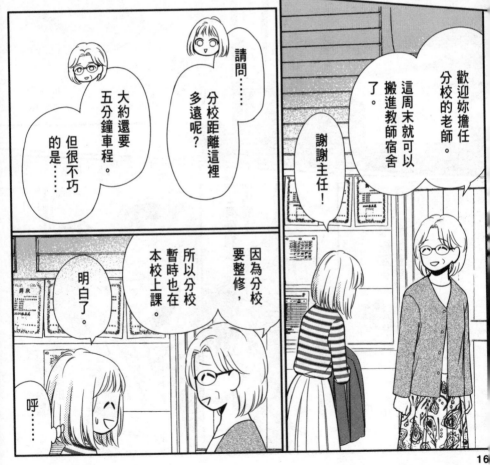

歡迎妳擔任分校的老師。

這周末就可以搬進教師宿舍了。

謝謝主任!

請問……

分校距離這裡多遠呢?

大約還要五分鐘車程。

但很不巧的是……

因為分校要整修,

所以分校暫時也在本校上課。

明白了。

呼……

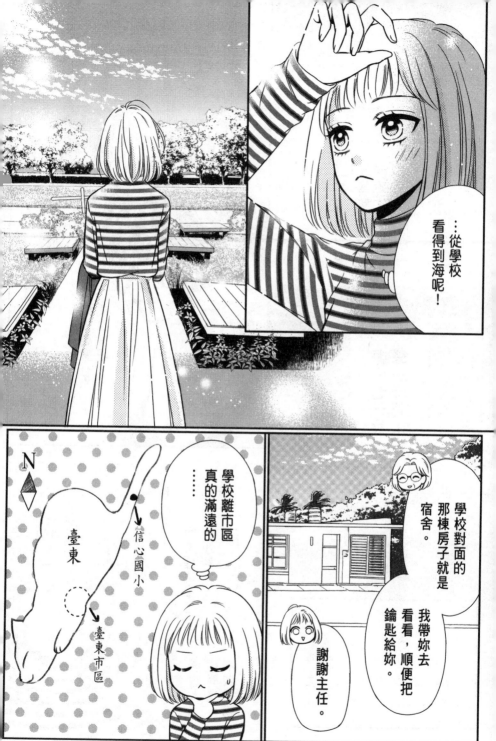

……從學校看得到海呢!

學校對面的那棟房子就是宿舍。

我帶妳去看看,順便把鑰匙給妳。

謝謝主任。

學校離市區真的滿遠的……

N

臺東

信心國小

臺東市區

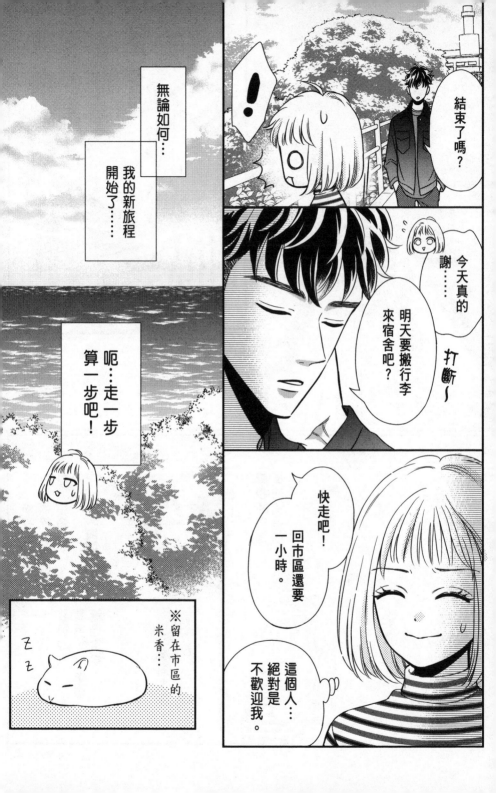

Vol.2

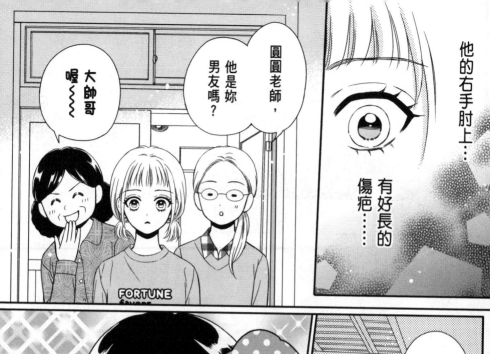

他的右手肘上⋯⋯

有好長的傷疤⋯⋯

圓圓老師，他是妳男友嗎？

大帥哥喔～～

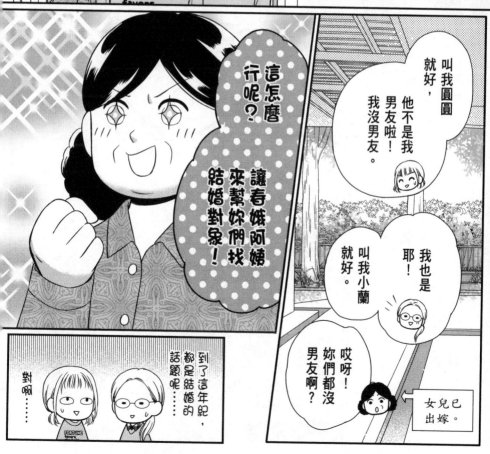

這怎麼行呢？

讓春娥阿姨來幫妳們找結婚對象！

叫我圓圓就好，他不是我男友啦！我沒男友。

我也是耶！叫我小蘭就好。

哎呀！妳們都沒男友啊？

女兒已出嫁。

到了這年紀，都是結婚的話題呢⋯⋯

對喔⋯⋯

雖然有點不安……但我會加油的！

從現在開始——

打鐘後立刻進教室！

要上廁所就下課去上。

可是——

以前林老師他都……

以前是以前，現在是現在。

好啦！開始背九九乘法。

信心國小（本校和分校）學生總人數不到50人。

我帶的班級（二下）就只有這兩個學生。

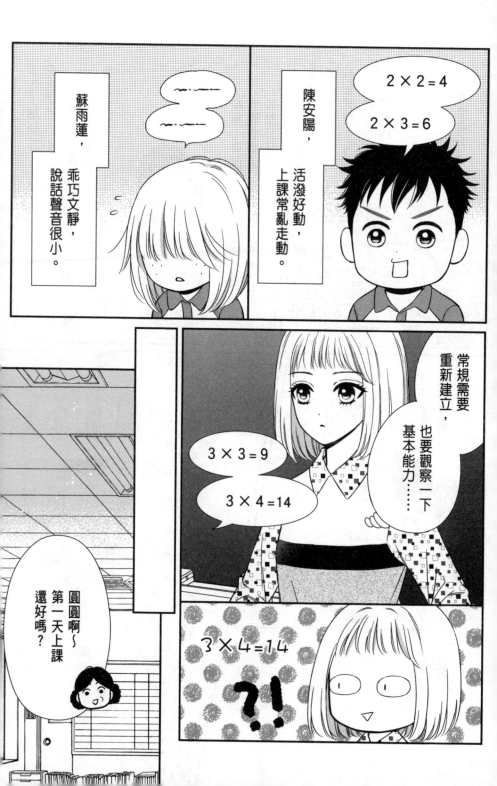

還在了解學生的基礎能力。

我發現他們上學期的習作，有很多空白……

哎呀～有的代理老師沒教學背景！

能管好小孩就差不多了！

其實我也沒教學背景，我是中文系畢業的。

這樣啊！

先不說那個，妳們還沒見過阿俊老師吧？

阿俊老師來一下！這兩位是新來的代理老師。

班上人數少，是個優勢。

落後的部分就一步步補回……

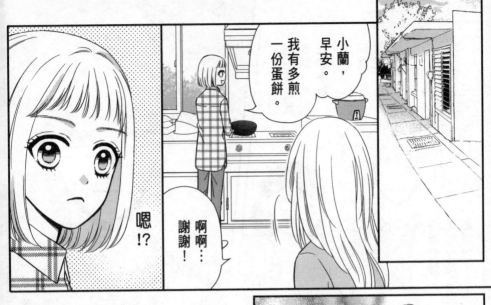

小蘭,早安。我有多煎一份蛋餅。

啊啊...謝謝!

嗯!?

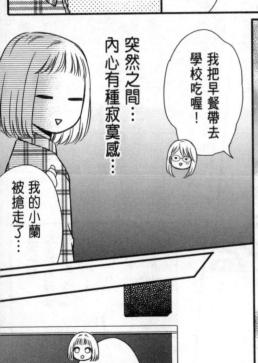

我把早餐帶去學校吃喔!

突然之間...內心有種寂寞感...

我的小蘭被搶走了...

現在來造句,一面...一面...

妳是不是換造型了?

很...很奇怪嗎?

不會啊,很適合妳喔~

謝謝!

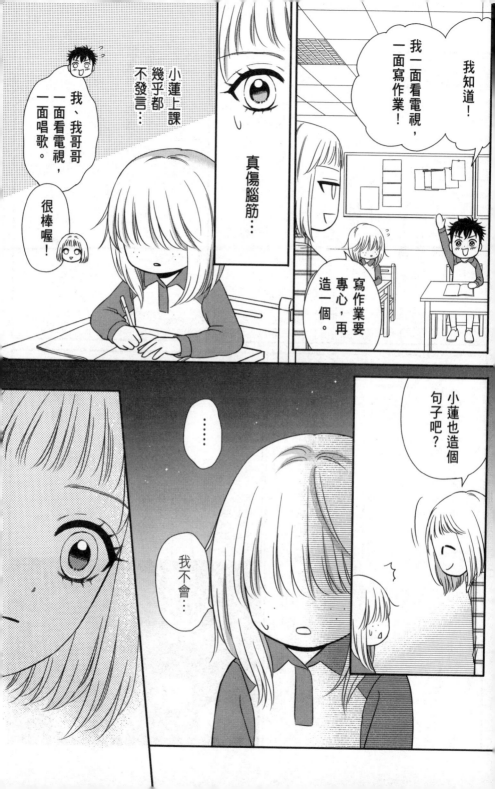

雨蓮有「習得的無助感」？

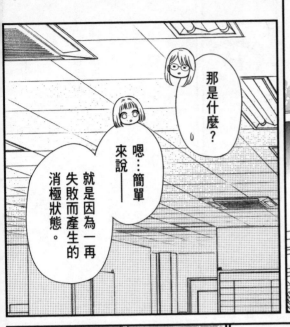

那是什麼？

嗯��⋯簡單來說——

就是因為一再失敗而產生的消極狀態。

人會透過環境來學習，哪些行為帶來好結果，哪些帶來壞結果。

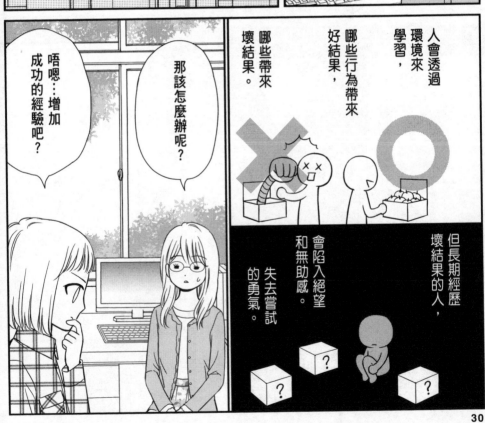

但長期經歷壞結果的人，會陷入絕望和無助感。失去嘗試的勇氣。

那該怎麼辦呢？

唔嗯⋯增加成功的經驗吧？

30

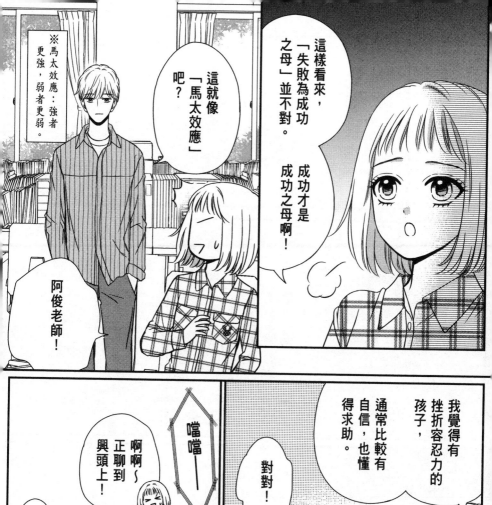

這樣看來，「失敗為成功之母」並不對。成功才是成功之母啊！

這就像「馬太效應」吧？

※馬太效應：強者更強，弱者更弱。

阿俊老師！

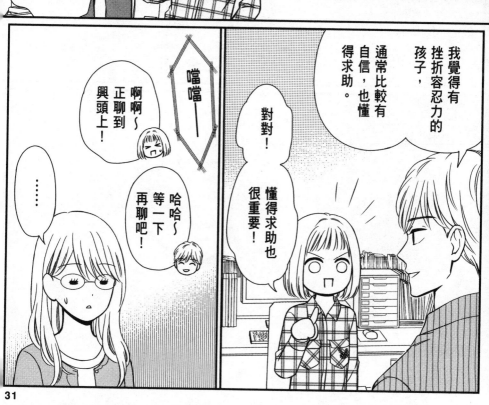

我覺得有挫折容忍力的孩子，通常比較有自信，也懂得求助。

對對！懂得求助也很重要！

噹噹——

啊啊～正聊到興頭上！

哈哈～等一下再聊吧！

……

31

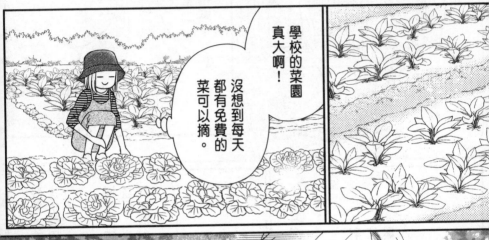

學校的菜園真大啊！

沒想到每天都有免費的菜可以摘。

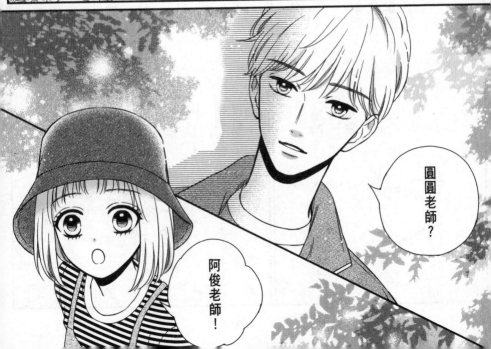

圓圓老師？

阿俊老師！

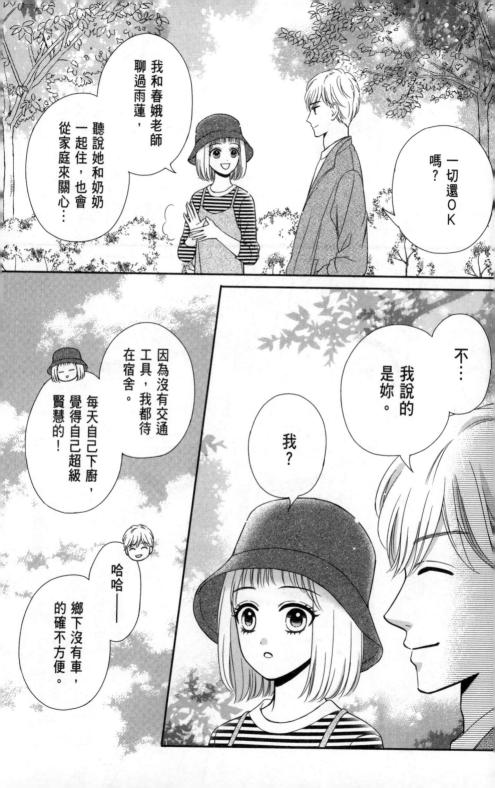

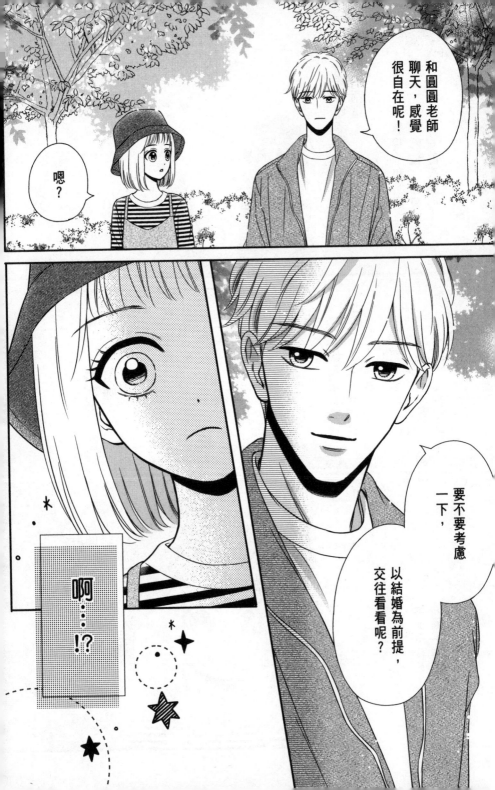

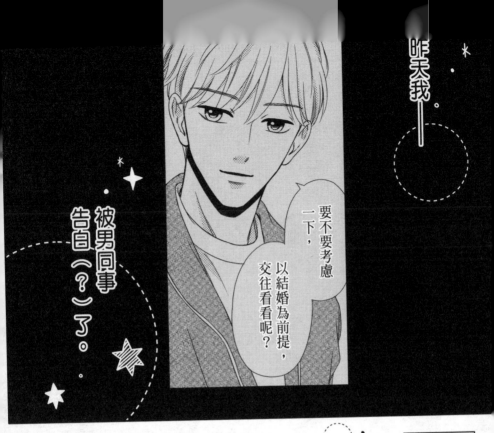

昨天我——

被男同事告白（？）了。

要不要考慮一下，以結婚為前提，交往看看呢？

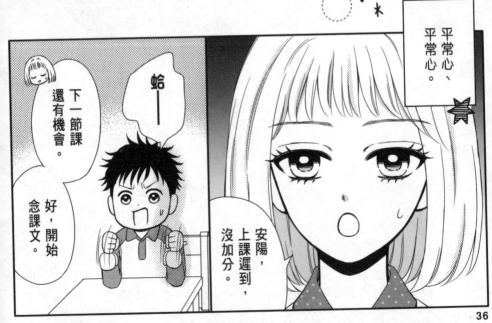

平常心、平常心。

蛤——

下一節課還有機會。

好，開始念課文。

安陽，上課遲到，沒加分。

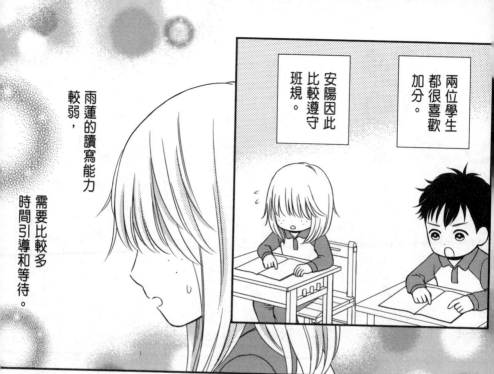

兩位學生都很喜歡加分。

安陽因此比較遵守班規。

雨蓮的讀寫能力較弱，需要比較多時間引導和等待。

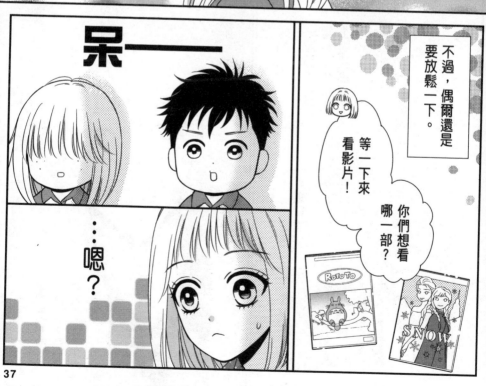

呆一一

…嗯？

不過，偶爾還是要放鬆一下。

等一下來看影片！

你們想看哪一部？

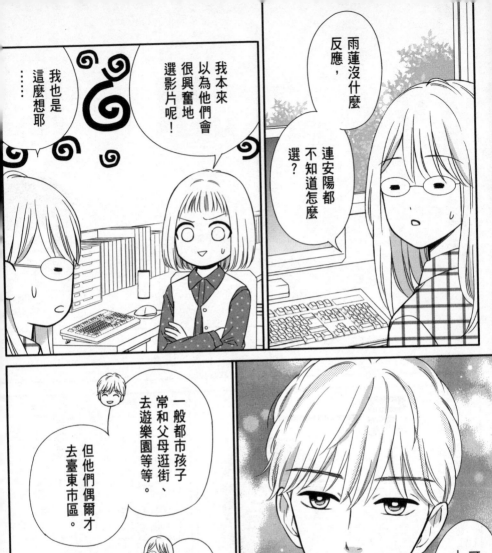
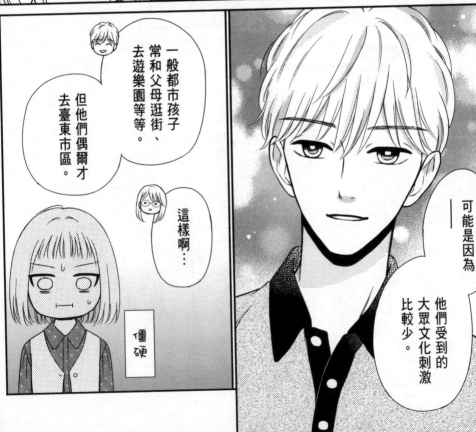

看到阿俊老師......

果然還是會尷尬......

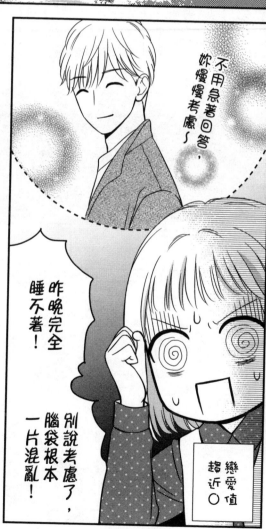

不用急著回答，妳慢慢考慮~

昨晚完全睡不著！

別說考慮了，腦袋根本一片混亂！

戀愛值趨近 0

小蘭似乎對阿俊有好感，不方便和她討論......

怎麼了？

春娥老師更不可能......

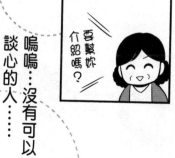

要幫妳介紹嗎？

嗚嗚......沒有可以談心的人......

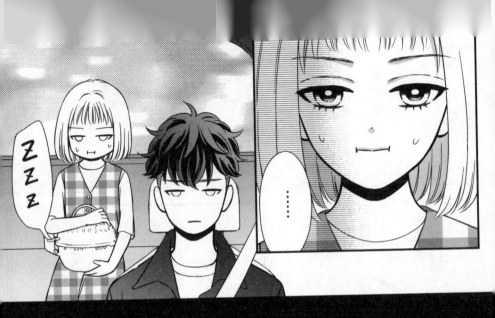

周末回臺東市區明明很高興⋯

但為什麼司機是這個人呢⋯？

整整一小時的車程，永皓都不跟妳說話啊？

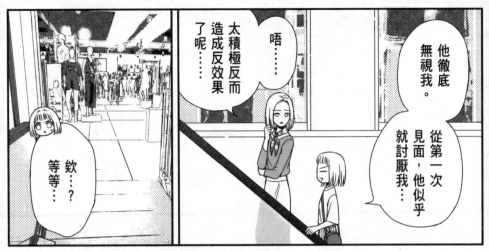

他徹底無視我。

從第一次見面，他似乎就討厭我…

唔……

太積極反而造成反效果了呢……

欸……？等等…

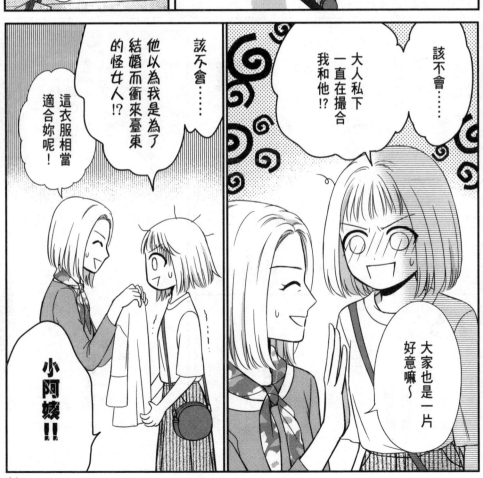

該不會……

大人私下一直在撮合我和他!?

該不會……他以為我是為了結婚而衝來臺東的怪女人!?

這衣服相當適合妳呢！

小阿嬤!!

大家也是一片好意嘛～

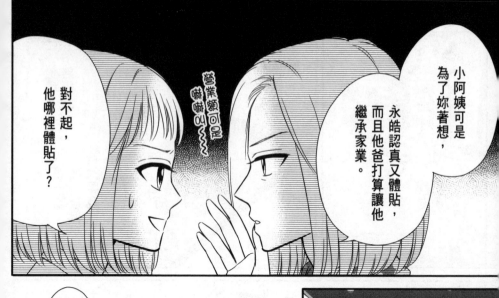

小阿姨可是為了妳著想，永皓認真又體貼，而且他爸打算讓他繼承家業。

對不起，他哪裡體貼了？

營業額可是嚇嚇叫~~~

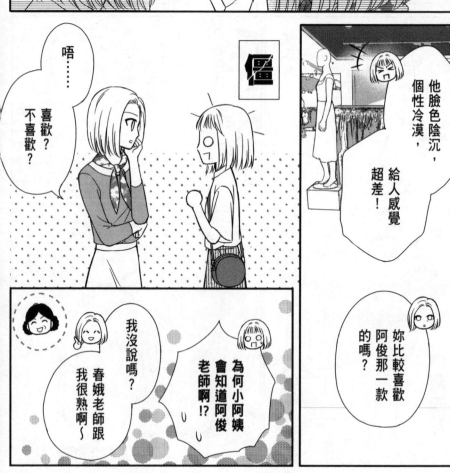

唔……喜歡？不喜歡？

僵

為何小阿姨會知道阿俊老師啊!?

我沒說嗎？春娥老師跟我很熟啊~

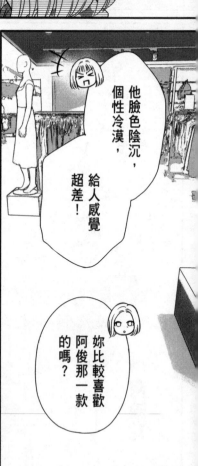

他臉色陰沉，個性冷漠，給人感覺超差！

妳比較喜歡阿俊那一款的嗎？

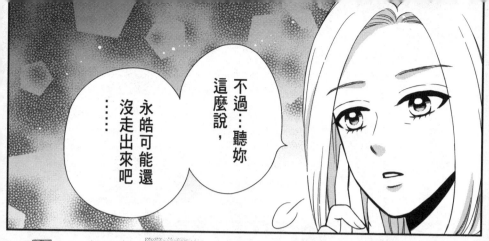

永皓啊…原本是棒球界的新星投手，

但他發生車禍受了傷，

不得不放棄職棒生涯。

他經歷了一陣子的消沉，
後來他爸有意要他繼承家業，

他現在一邊復健，一邊跟他爸學習天然醋的釀造和經營。

但可能心中還是放不下吧……

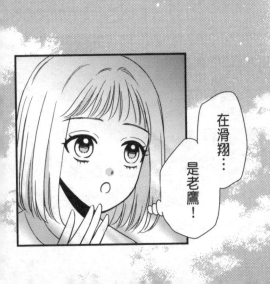

在滑翔…
是老鷹！

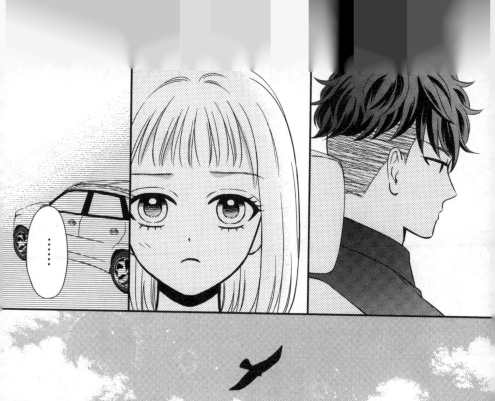

……

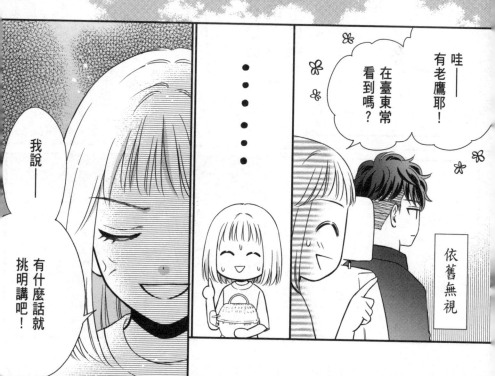

哇——
有老鷹耶！

在臺東常
看到嗎？

……

依舊無視

我說——

有什麼話就
挑明講吧！

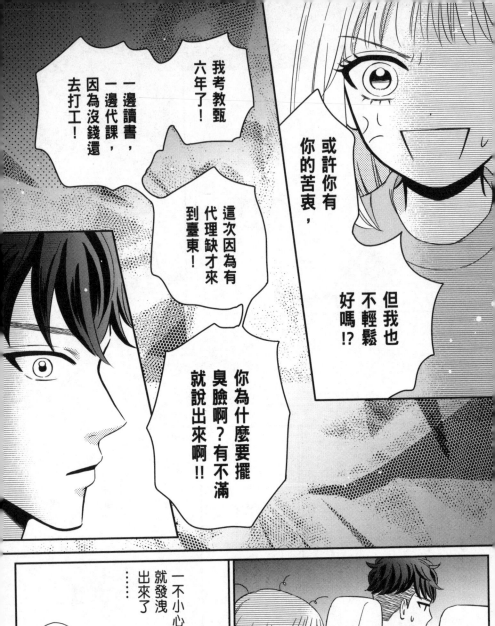

或許你有你的苦衷，

但我也不輕鬆好嗎!?

我考教甄六年了！

一邊讀書，一邊代課，因為沒錢還去打工！

這次因為有代理缺才來到臺東！

你為什麼要擺臭臉啊？有不滿就說出來啊!!

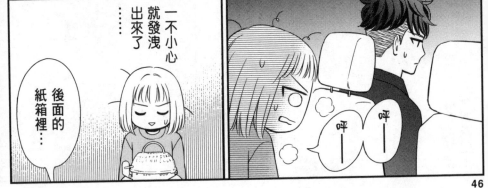

後面的紙箱裡……

一不小心就發洩出來了……

呼

呼

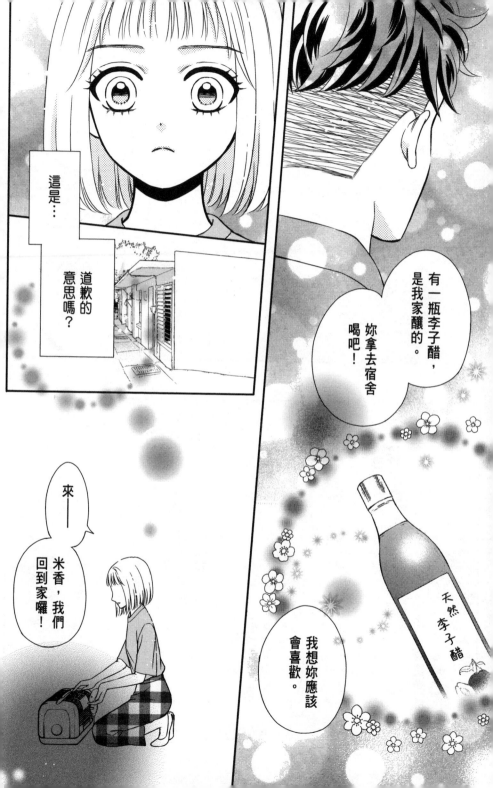

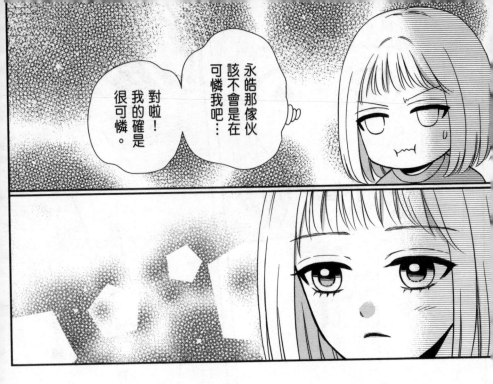

永皓那傢伙該不會是在可憐我吧…

對啦！我的確是很可憐。

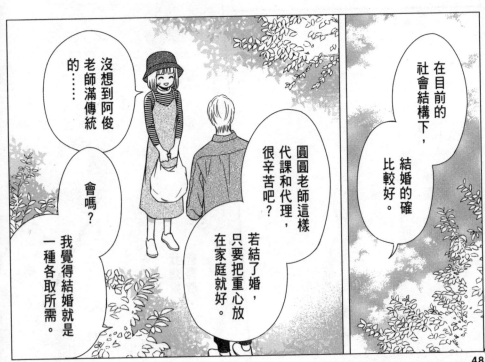

沒想到阿俊老師滿傳統的……

會嗎？我覺得結婚就是一種各取所需。

圓圓老師這樣代課和代理，很辛苦吧？若結了婚，只要把重心放在家庭就好。

在目前的社會結構下，結婚的確比較好。

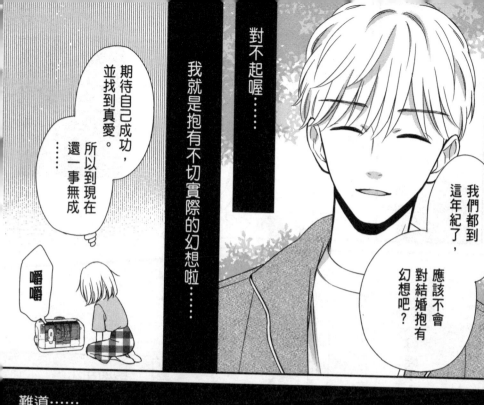

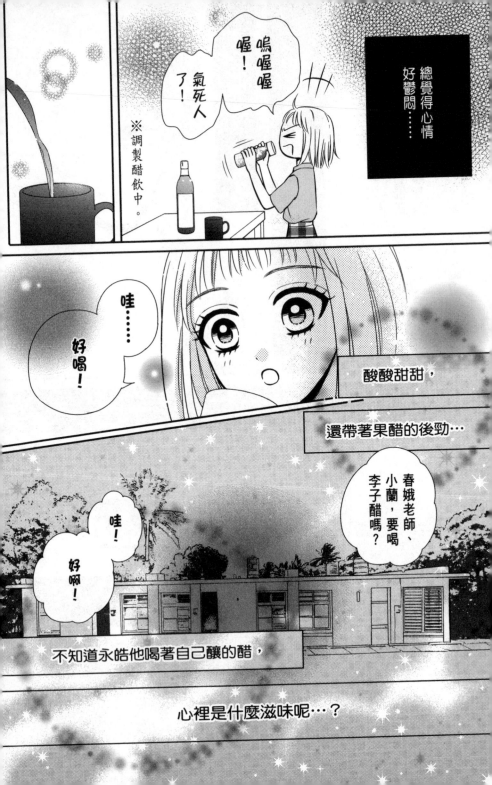

Vol.4

圓圓啊——

挑一個喜歡的玩具，爸爸買給妳！

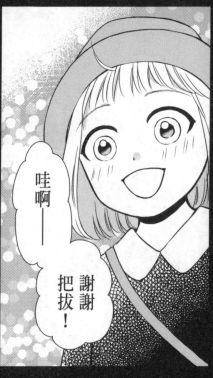

哇啊——

謝謝把拔！

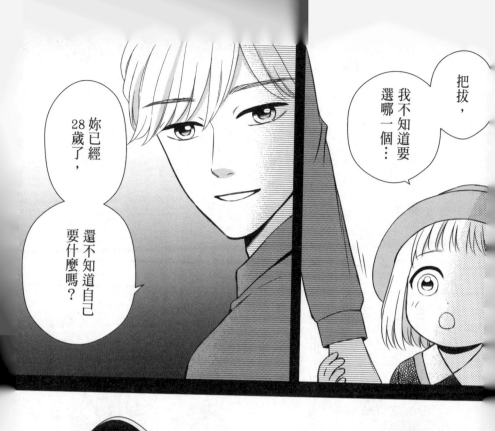

把拔，我不知道要選哪一個…

妳已經28歲了，還不知道自己要什麼嗎？

咦？

這樣不行喔！圓圓老師，

妳想要繼續代理或代課，還是乾脆結婚，當家庭主婦呢？

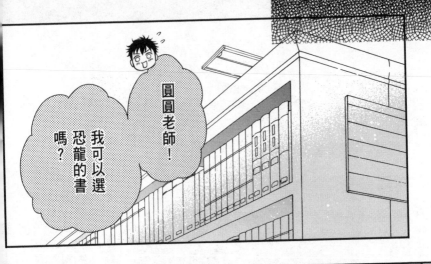

圓圓老師！

我可以選恐龍的書嗎？

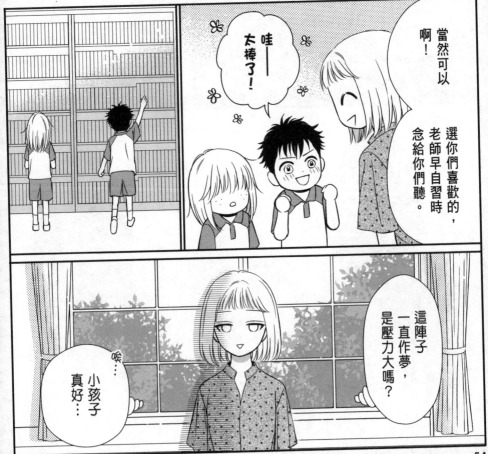

當然可以啊！

選你們喜歡的，老師早自習時念給你們聽。

哇——太棒了！

這陣子一直作夢，是壓力大嗎？

唉…小孩子真好…

54

或許我也是這樣⋯⋯不太清楚自己想要什麼。

但是，我知道自己不想要什麼⋯。

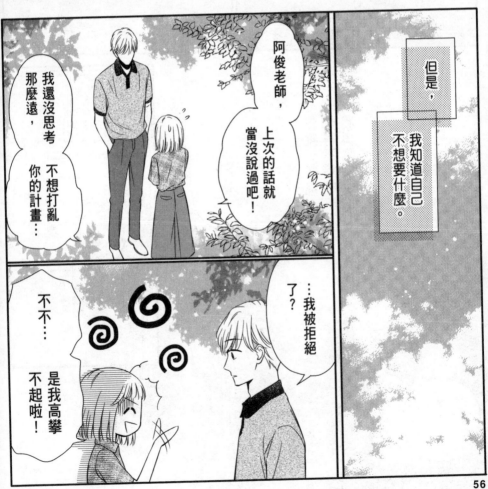

阿俊老師，上次的話就當沒說過吧！

我還沒思考那麼遠，你的計畫　不想打亂你的計畫⋯

⋯我被拒絕了？

不不⋯是我高攀不起啦！

56

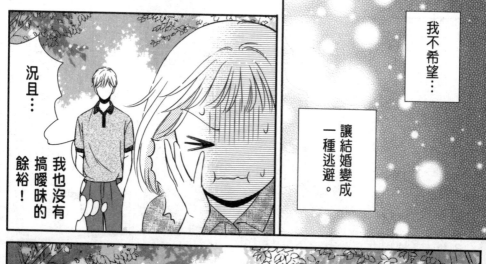

況且……我也沒有搞曖昧的餘裕！

我不希望……

讓結婚變成一種逃避。

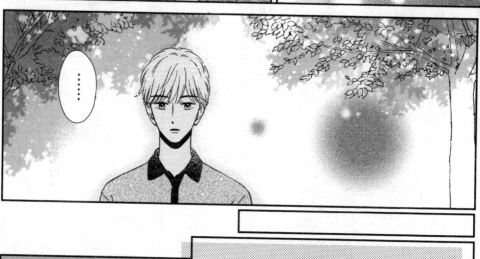

……

我漸漸適應了臺東的生活，

但對長大後的人生還是適應不良。

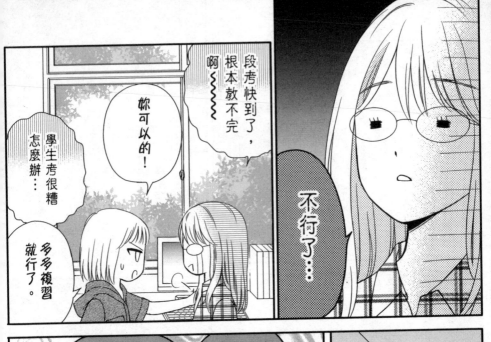

段考快到了，根本教不完啊～～～

妳可以的！

學生考很糟怎麼辦…

多多複習就行了。

不行了…

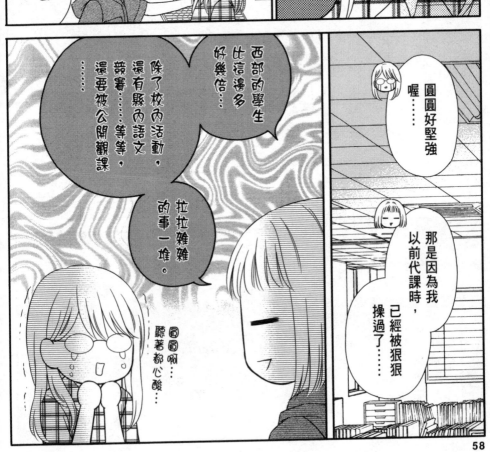

圓圓好堅強喔……

那是因為我以前代課時，已經被狠狠操過了……

西部的學生比這邊多好幾倍…

除了校內活動，還有縣內語文競賽……等等，還要被公開觀課……

拉拉雜雜的事一堆。

圓圓啊…聽著都心酸…

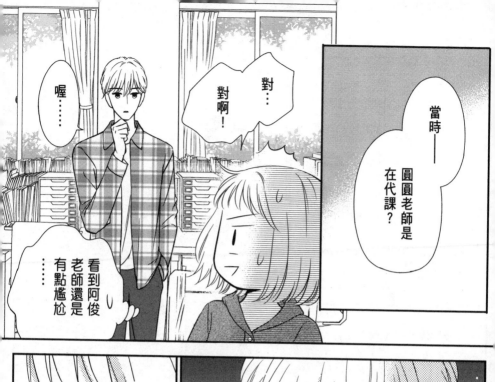

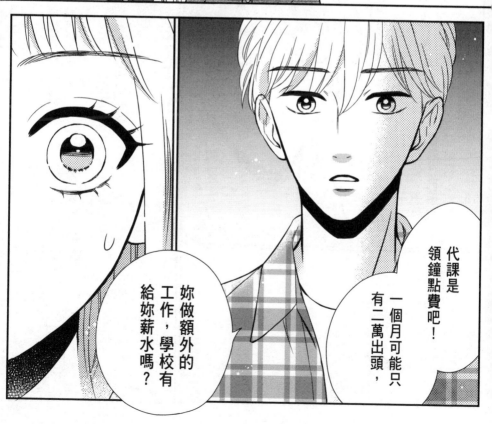

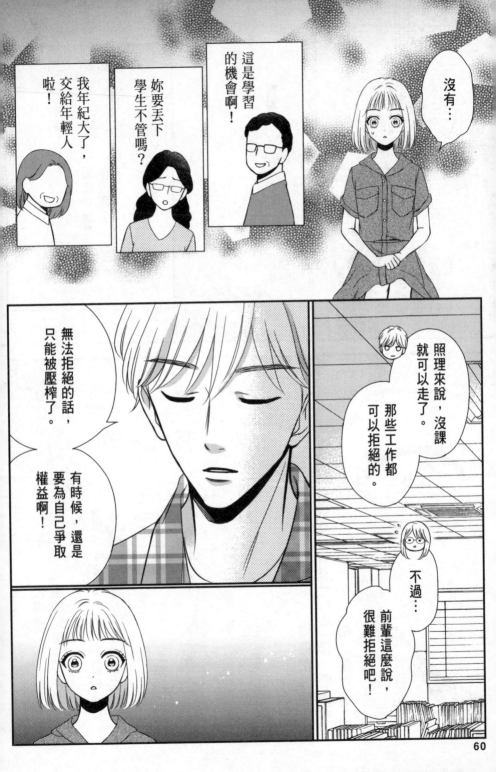

沒有…

這是學習的機會啊！

妳要丟下學生不管嗎？

我年紀大了，交給年輕人啦！

照理來說，沒課就可以走了。

那些工作都可以拒絕的。

不過…前輩這麼說，很難拒絕吧！

無法拒絕的話，只能被壓榨了。

有時候，還是要為自己爭取權益啊！

我……被壓榨了？

……沒關係

不好意思，後座放了一些貨。

原來現在不上不下…

是我自己造成的……

嬤嬤不在家，我們路上隨便吃吧！

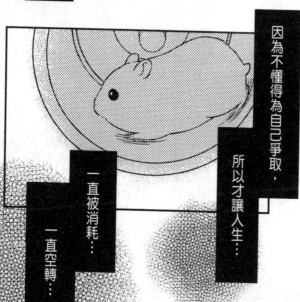

因為不懂得為自己爭取，

所以才讓人生…

一直被消耗…

一直空轉…

妳坐前座吧！

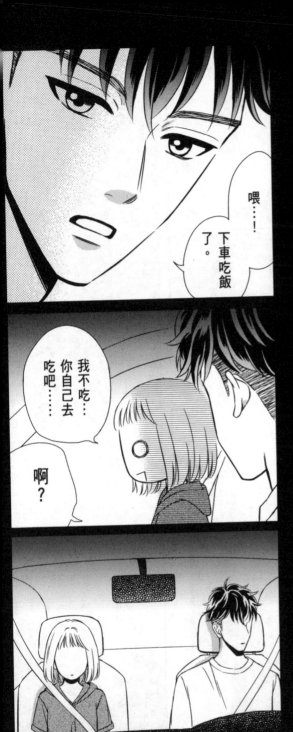

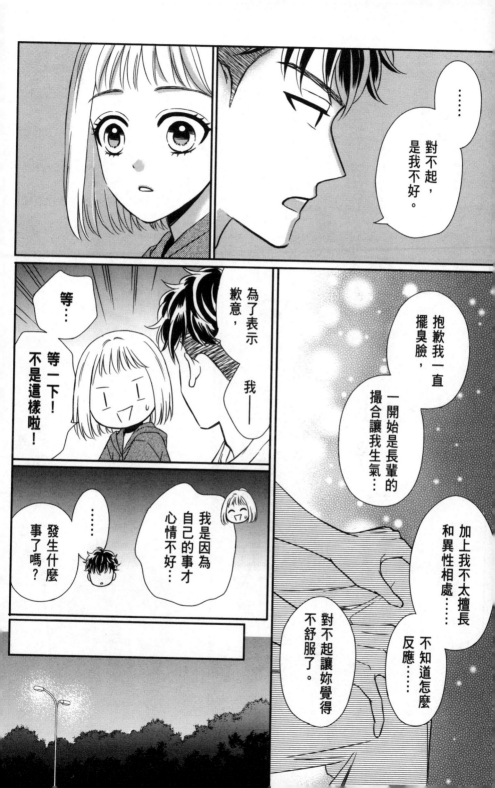

……

對不起，
是我不好。

抱歉我一直
擺臭臉，

一開始是長輩的
撮合讓我生氣…

加上我不太擅長
和異性相處……
不知道怎麼
反應……

對不起讓妳覺得
不舒服了。

為了表示
歉意，
我——

等…

等一下！
不是這樣啦！

我是因為
自己的事才
心情不好…

……
發生什麼
事了嗎？

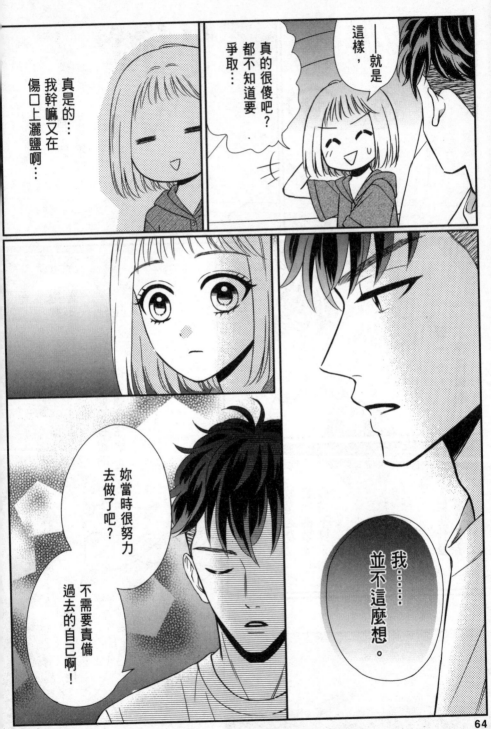

——就是這樣，

真的很傻吧？都不知道要爭取…

真是的…我幹嘛又在傷口上灑鹽啊…

妳當時很努力去做了吧？

不需要責備過去的自己啊！

我……並不這麼想。

64

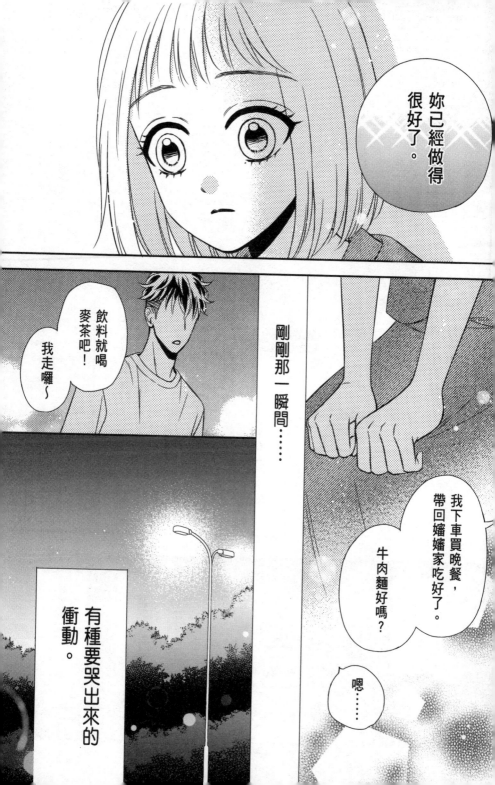

或許……

我一直期待
有人對我說
這句話吧…

這家牛肉麵……
好香啊！

嗯……

牛肉麵要拿好，
別讓湯灑出來。

請繫上
安全帶！

啊……
我忘了。

不管做錯了什麼，

錯過了什麼，

都只能
向前走了。

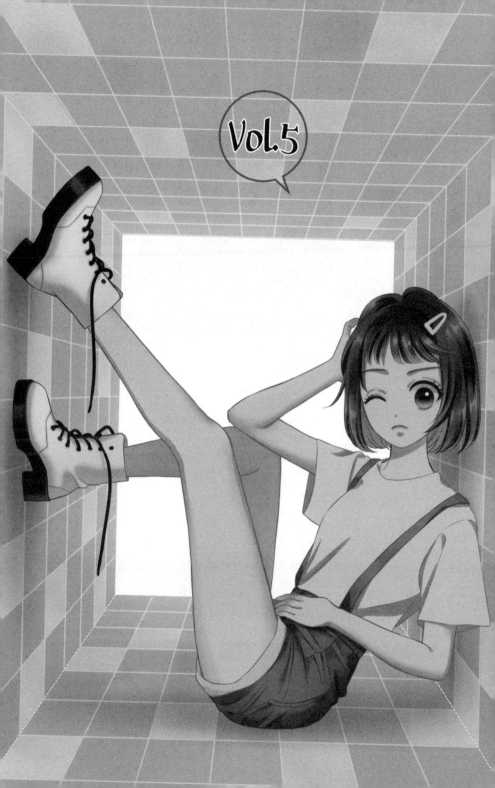

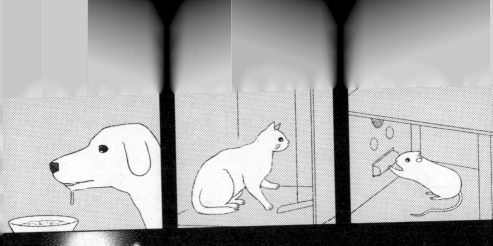

比如「制約」——

人會因為環境的刺激而形成某種慣性。

大學時期的我，不禁會想……

人類明明擁有自由意志，

怎麼能跟動物相提並論呢？

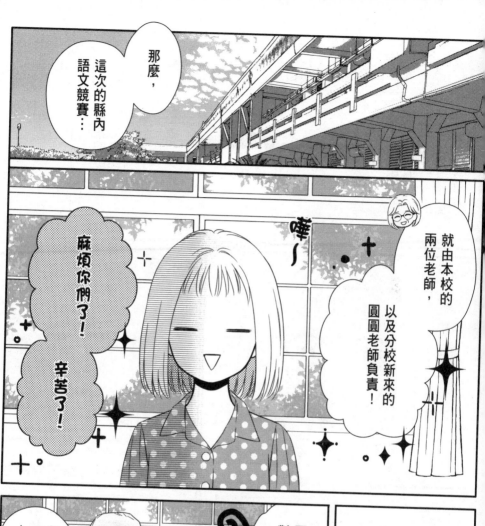

那麼，這次的縣內語文競賽…

就由本校的兩位老師，以及分校新來的圓圓老師負責！

麻煩你們了！辛苦了！

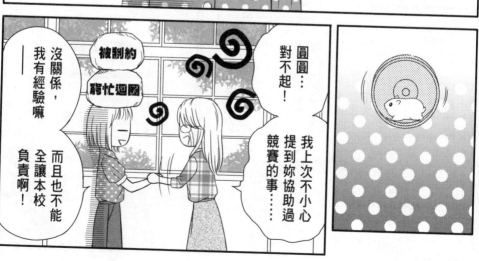

圓圓…對不起！我上次不小心提到妳協助過競賽的事……

被刪約

窮忙迴圈

沒關係，我有經驗嘛——而且也不能全讓本校負責啊！

沒問題，現在的工作量比之前少多了。

我不會再陷入被壓榨的迴圈之中了。

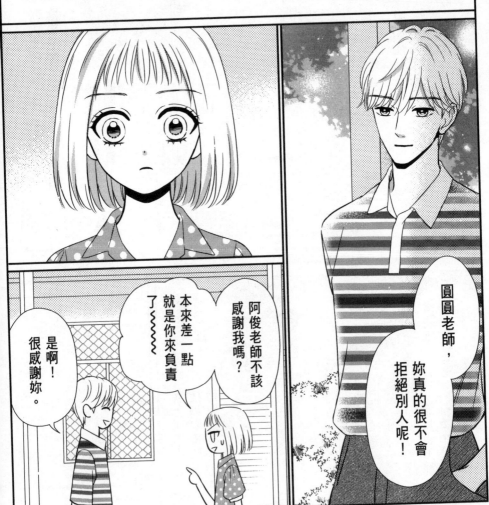

圓圓老師，妳真的很不會拒絕別人呢！

阿俊老師不該感謝我嗎？

本來差一點就是你來負責了～～～～

是啊！很感謝妳。

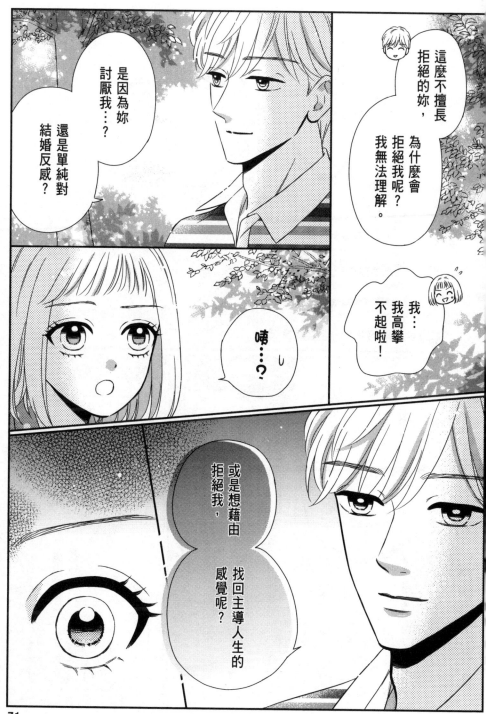

這麼不擅長拒絕的妳，為什麼會拒絕我呢？我無法理解。

是因為妳討厭我⋯？還是單純對結婚反感？

我⋯我高攀不起啦！

唔⋯？

或是想藉由拒絕我，找回主導人生的感覺呢？

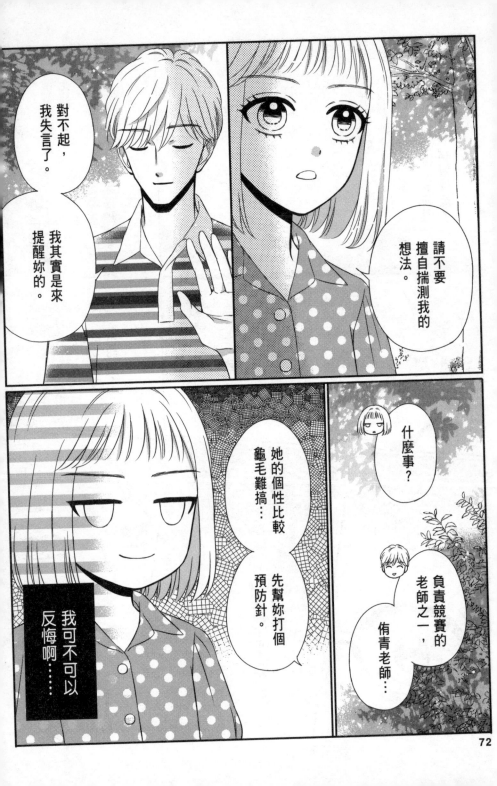

對不起，
我失言了。

我其實是來
提醒妳的。

請不要
擅自揣測我的
想法。

她的個性比較
龜毛難搞…

先幫妳打個
預防針。

什麼事？

負責競賽的
老師之一，
侑青老師…

我可不可以
反悔啊……

72

縣內國語文競賽，是利用課餘時間來準備。

我還要去接小孩，放學後不太方便……

指派作業，讓學生自己練習如何呢？

鍾淑華(36)
負責人之一，
正式老師。

這樣的確會輕鬆很多。

我還選最近又晾痛……

真傷腦筋…

對耶！還有這種方法…

除了字音字形和作文，

演說和朗讀不適合自行練習吧？

林侑青(34)
負責人之一，
正式老師。

我是⋯⋯ 覺得⋯⋯ 勝負不用看得那麼重⋯⋯

我也同意，不過——

讓學生獨自面對上台的恐懼，不是我的風格。

⋯不如演說和朗讀交給我和侑青老師負責，

其他交給淑華老師好嗎？

沒⋯⋯沒問題。

⋯⋯⋯我沒意見。

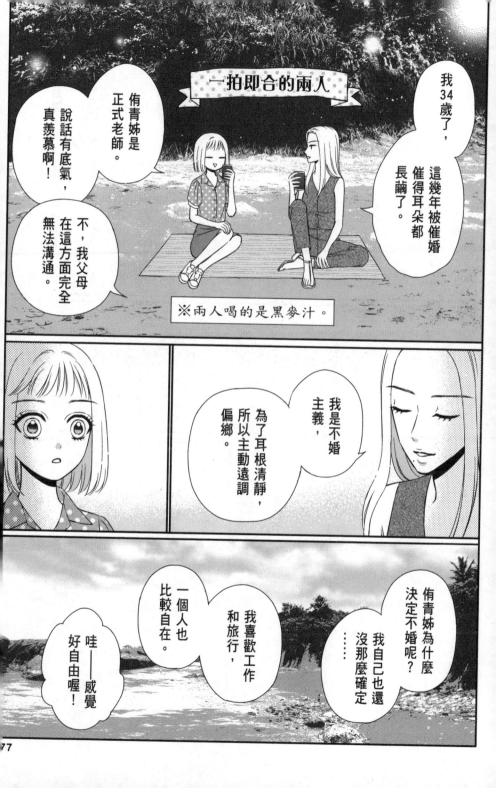

一拍即合的兩人

我34歲了，

這幾年被催婚催得耳朵都長繭了。

侑青姊是正式老師。

說話有底氣，真羨慕啊！

不，我父母在這方面完全無法溝通。

※兩人喝的是黑麥汁。

我是不婚主義，

為了耳根清靜，所以主動遠調偏鄉。

侑青姊為什麼決定不婚呢？

……我自己也還沒那麼確定

我喜歡工作和旅行，

一個人也比較自在。

哇——感覺好自由喔！

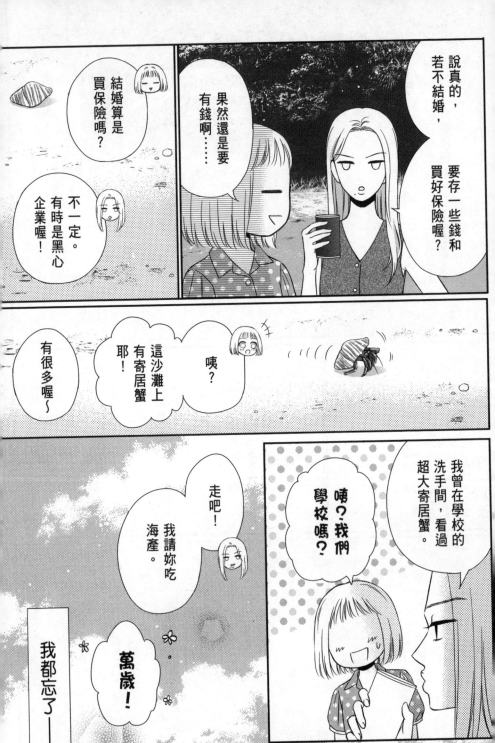

自己身在臺東……

這一片美麗又遼闊的土地上。

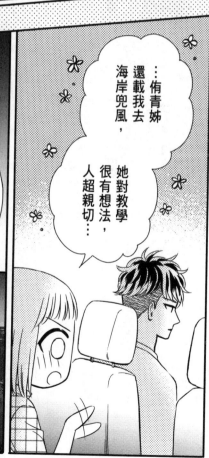

…侑青姊還載我去海岸兜風，她對教學很有想法，人超親切…

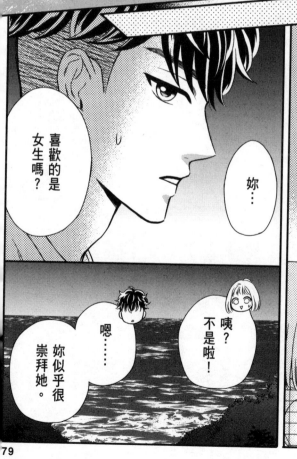

妳…

喜歡的是女生嗎？

咦？不是啦！

嗯……

妳似乎很崇拜她。

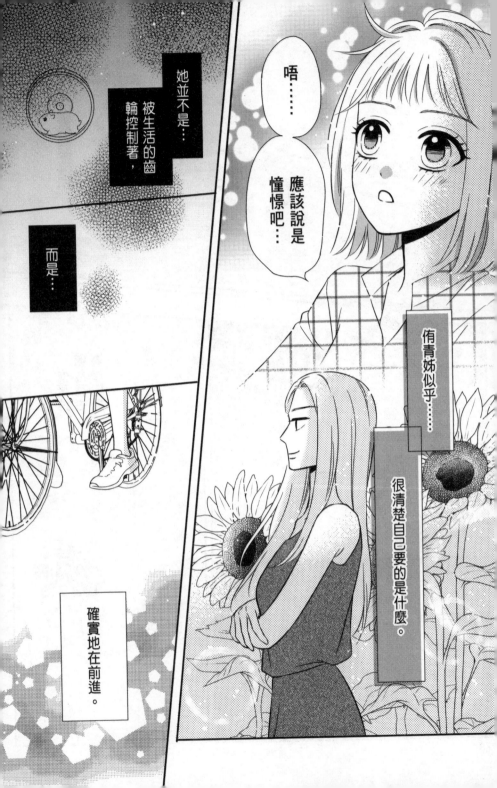

唔⋯⋯⋯

應該說是憧憬吧⋯

她並不是⋯被生活的齒輪控制著，

而是⋯

侑青姊似乎⋯⋯

很清楚自己要的是什麼。

確實地在前進。

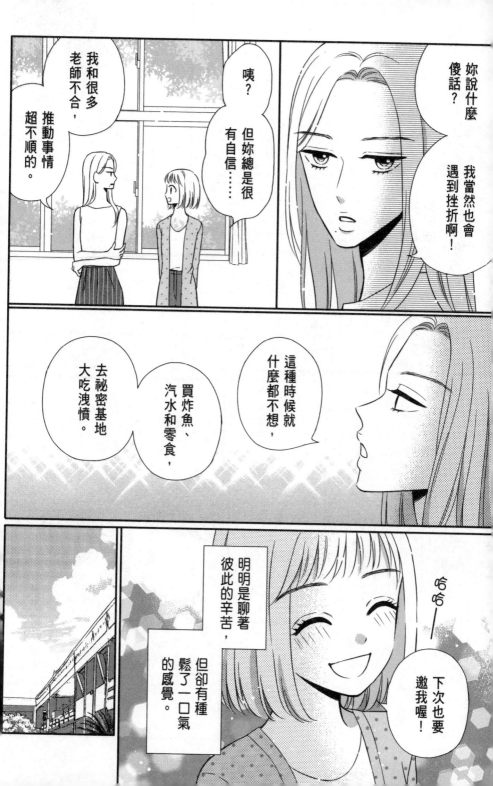

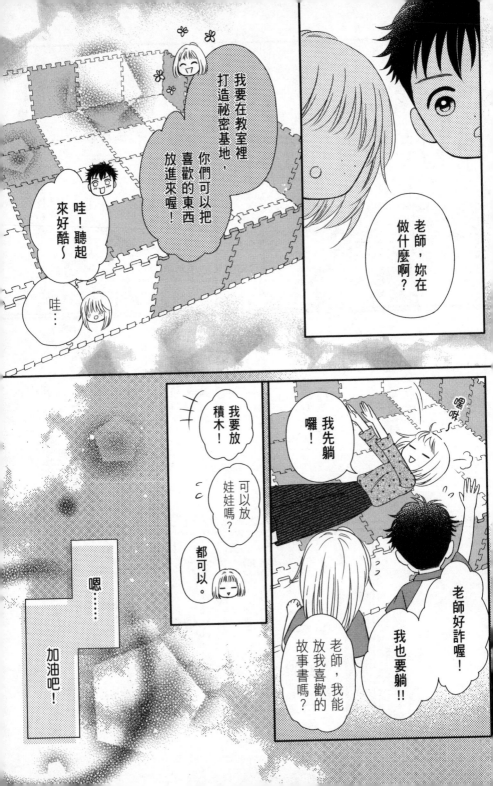

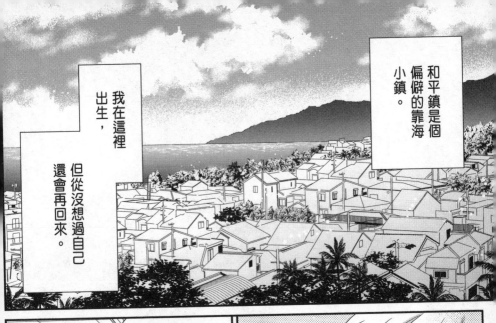

和平鎮是個偏僻的靠海小鎮。

我在這裡出生，

但從沒想過自己還會再回來。

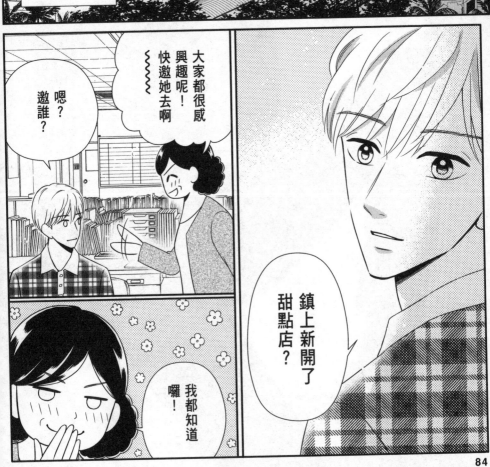

鎮上新開了甜點店？

大家都很感興趣呢！快邀她去啊～～～

嗯？邀誰？

我都知道囉！

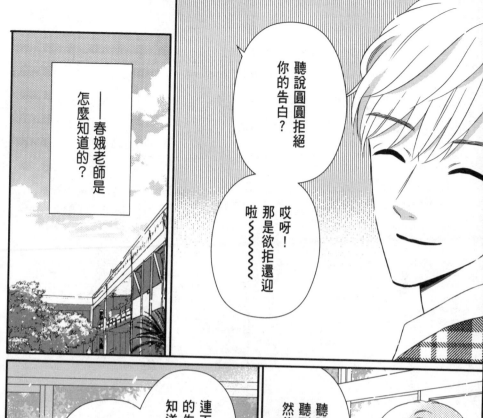

聽說圓圓拒絕你的告白?

哎呀！那是欲拒還迎啦～～～

——春娥老師是怎麼知道的?

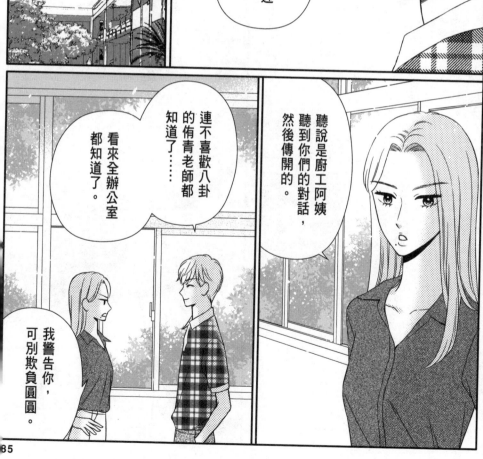

聽說是廚工阿姨聽到你們的對話，然後傳開的。

連不喜歡八卦的侑青老師都知道了……

看來全辦公室都知道了。

我警告你，可別欺負圓圓。

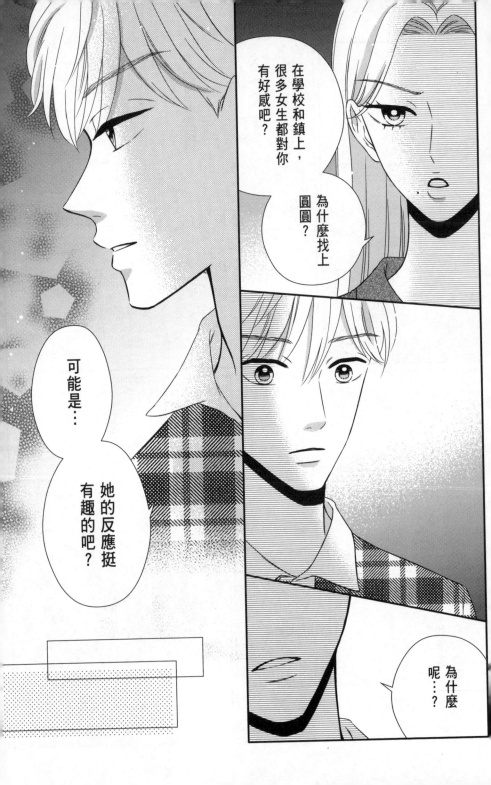

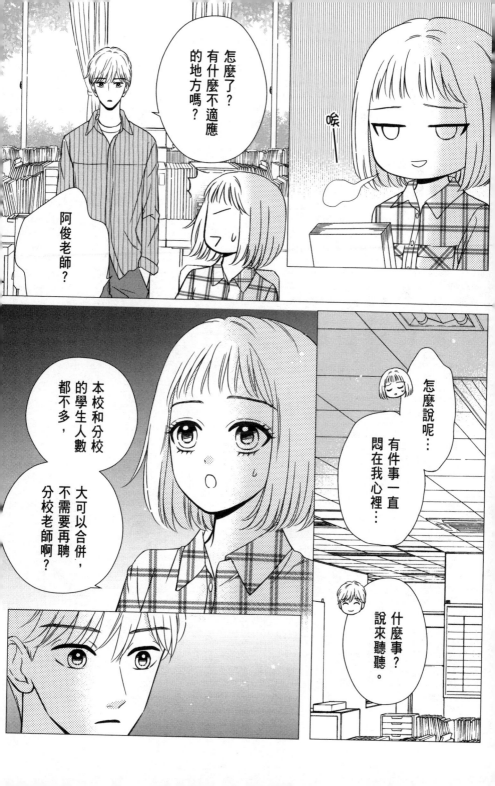

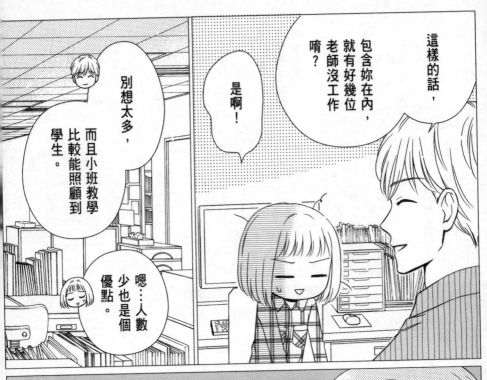

這樣的話，

包含妳在內，就有好幾位老師沒工作唷？

是啊！

別想太多，而且小班教學比較能照顧到學生。

嗯…人數少也是個優點。

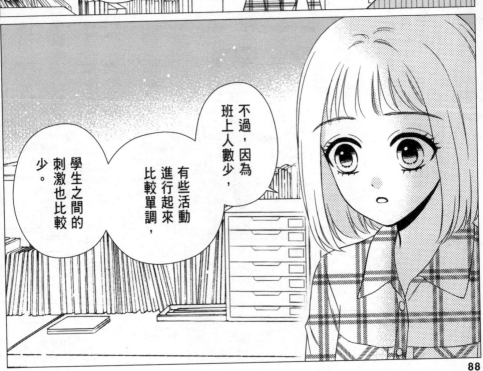

不過，因為班上人數少，有些活動進行起來比較單調，學生之間的刺激也比較少。

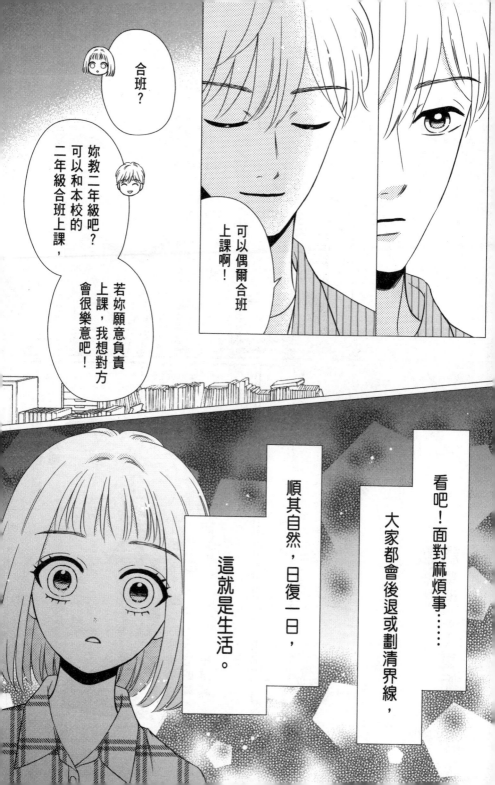

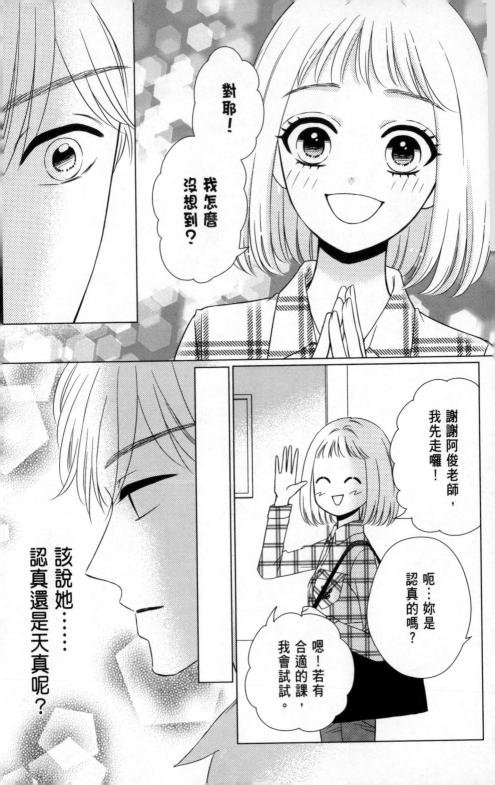

我會提議交往看看，

或許也是想看看她的反應吧？

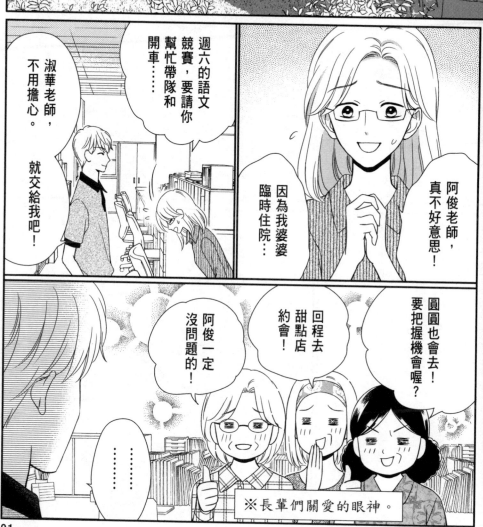

阿俊老師，真不好意思！

因為我婆婆臨時住院……

週六的語文競賽，要請你幫忙帶隊和開車……

淑華老師，不用擔心。 就交給我吧！

圓圓也會去！ 要把握機會喔？

回程去甜點店約會！

阿俊一定沒問題的！

．．．．．．

※長輩們關愛的眼神。

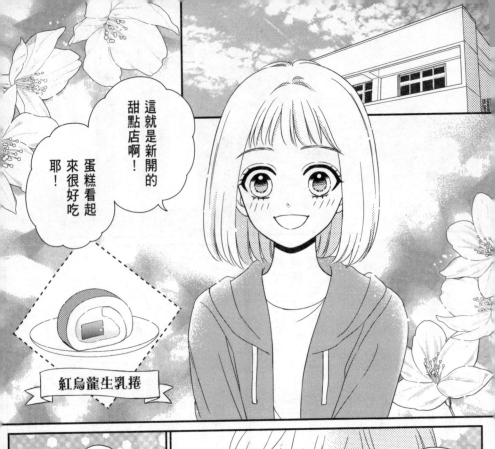

這就是新開的甜點店啊!

蛋糕看起來很好吃耶!

紅烏龍生乳捲

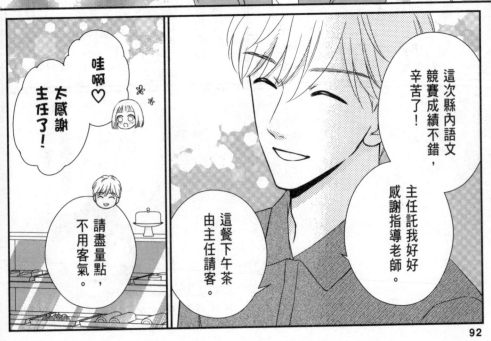

哇啊♡ 太感謝主任了!

請盡量點,不用客氣。

這次縣內語文競賽成績不錯,辛苦了!

主任託我好好感謝指導老師。

這餐下午茶由主任請客。

你是不是心想，要是我不在就好了？

沒這回事，侑青老師也是大功臣。

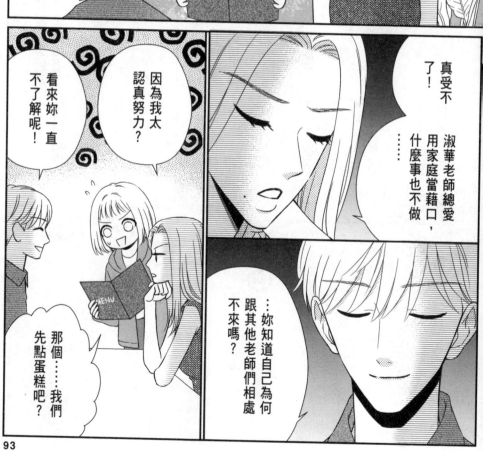

真受不了！

淑華老師總愛用家庭當藉口，什麼事也不做……

因為我太認真努力？

看來妳一直不了解呢！

……妳知道自己為何跟其他老師們相處不來嗎？

那個……我們先點蛋糕吧？

93

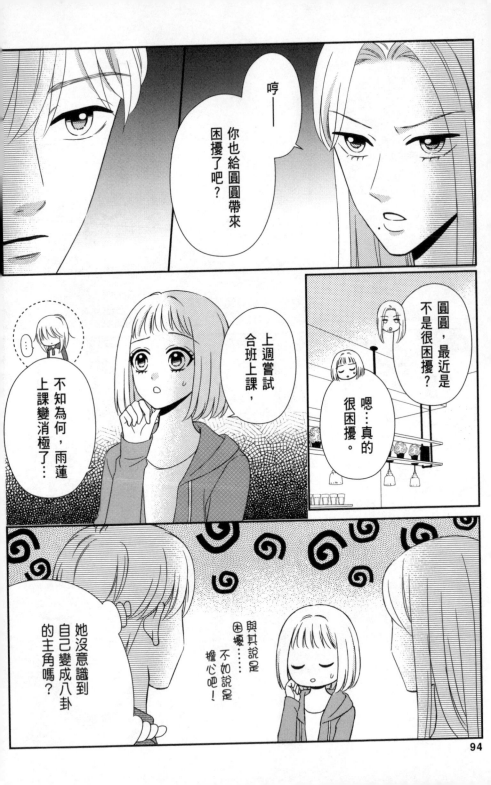

哼——

你也給圓圓帶來困擾了吧？

圓圓，最近是不是很困擾？

嗯…真的很困擾。

上週嘗試合班上課，

不知為何，雨蓮上課變消極了…

與其說是困擾……不如說是擔心吧！

她沒意識到自己變成八卦的主角嗎？

94

有西部高級甜點店的味道！

嗯嗯！有高級的味道!!

嗯⋯沒有別種形容詞了嗎？

你們好，我是店長。這盤洛神花司康是招待。

哇啊♡謝謝！

你們是朋友聚餐嗎？

我們不是朋友。

呃⋯我們是同事！

96

請慢用~

我很好奇…店長怎麼會在這裡開店呢？

我以前在西部蛋糕店工作，心裡一直很想回家鄉開店，因為家人的支持，去年改造老家，開了這間店。

哇啊…

沒想到和平鎮上有這樣的店……

在鄉下經營起來嗎？

也許在西部會經營得更好吧！

別這麼說嘛~

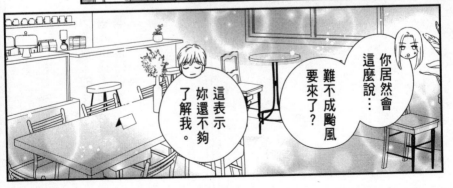

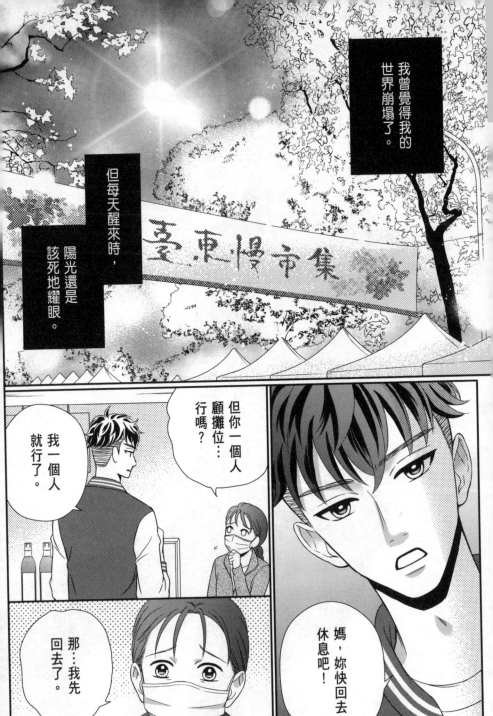

我曾覺得我的世界崩塌了。

但每天醒來時，陽光還是該死地耀眼。

臺東慢市集

但你一個人顧攤位⋯行嗎？

我一個人就行了。

那⋯我先回去了。

媽，妳快回去休息吧！

100

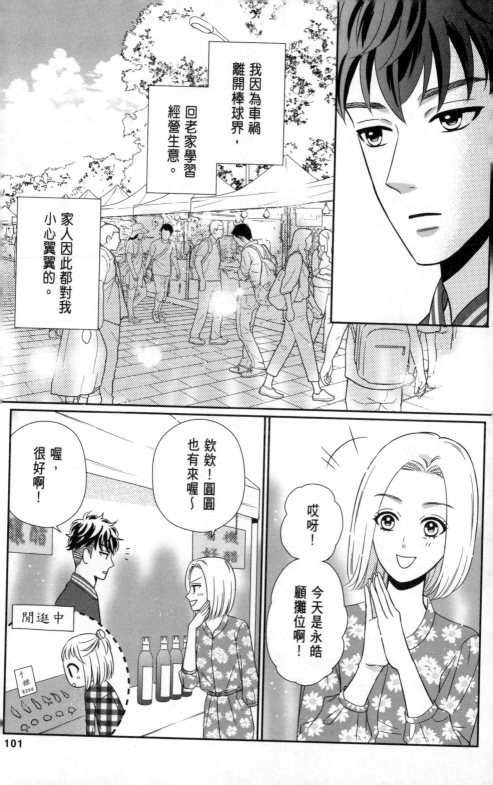

我因為車禍離開棒球界，回老家學習經營生意。

家人因此都對我小心翼翼的。

哎呀！今天是永皓顧攤位啊！

欸欸！圓圓也有來喔～

喔，很好啊！

閒逛中

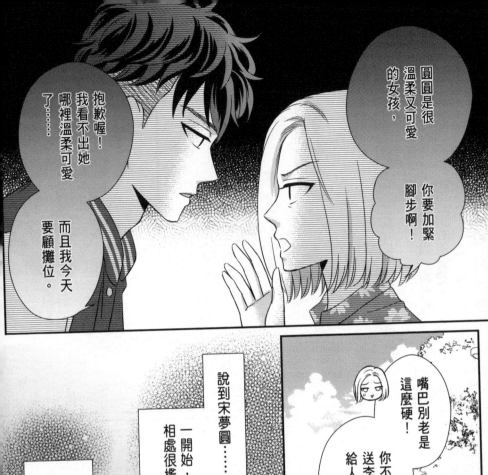

圓圓是很溫柔又可愛的女孩,

你要加緊腳步啊!

抱歉喔!我看不出她哪裡溫柔可愛了……而且我今天要顧攤位。

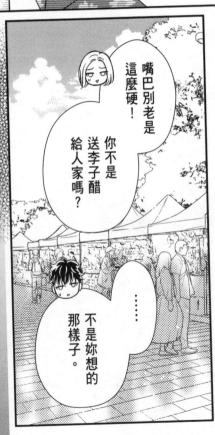

嘴巴別老是這麼硬!你不是送李子醋給人家嗎?

……不是妳想的那樣子。

說到宋夢圓……

一開始,我們的相處很尷尬,

後來才漸漸變得自然…

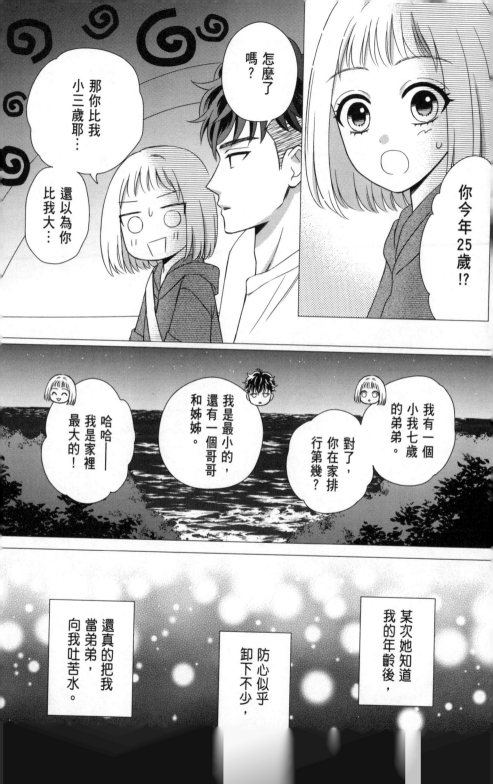

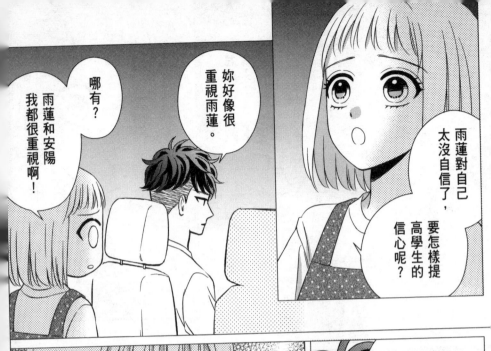

哪有？

雨蓮和安陽我都很重視啊！

妳好像很重視雨蓮。

雨蓮對自己太沒自信了，要怎樣提高學生的信心呢？

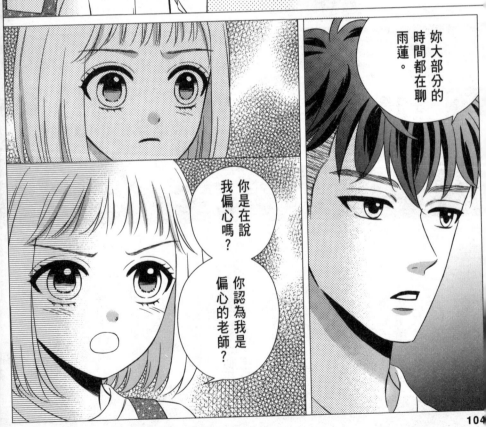

妳大部分的時間都在聊雨蓮。

你是在說我偏心嗎？

你認為我是偏心的老師？

昨天我載她回市區時，她又莫名其妙生氣起來。

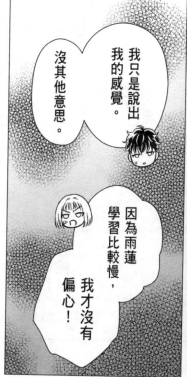

沒其他意思。

我只是說出我的感覺。

因為雨蓮學習比較慢，我才沒有偏心！

嘟嘟

不過一點也不可怕。（倒是很像她養的倉鼠。）

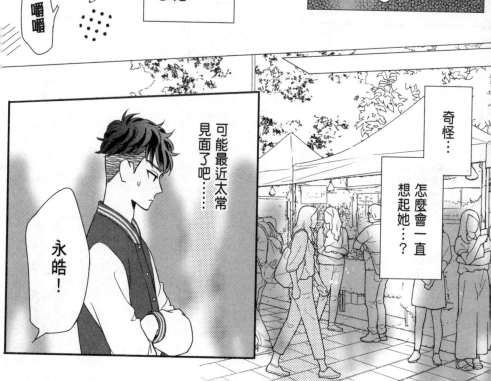

奇怪⋯⋯怎麼會一直想起她⋯⋯？

可能最近太常見面了吧⋯⋯

永皓！

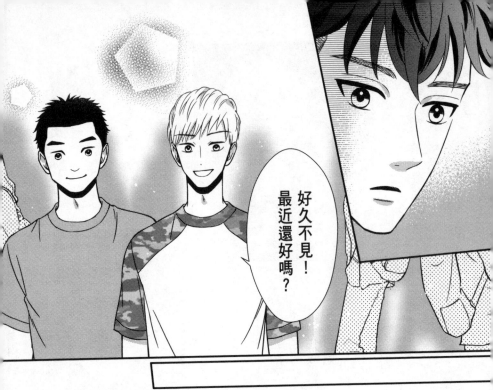

好久不見！最近還好嗎？

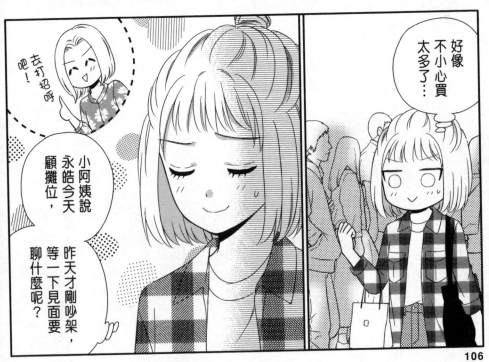

好像不小心買太多了…

去打招呼吧！

小阿姨說永皓今天顧攤位，昨天才剛吵架，等一下見面要聊什麼呢？

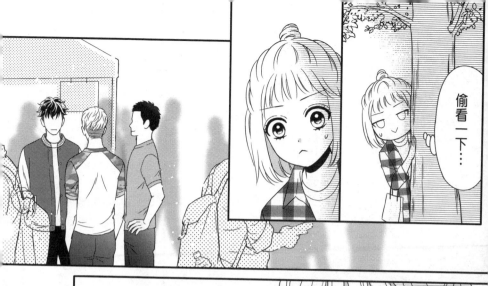

偷看一下……

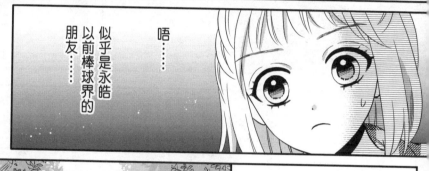

唔……

似乎是永皓以前棒球界的朋友……

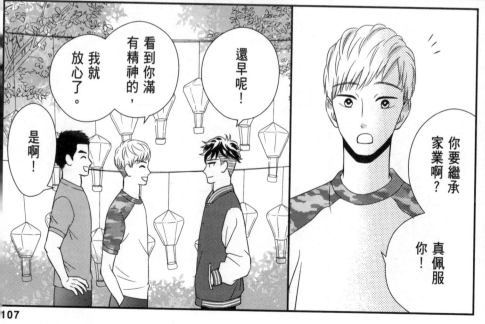

看到你滿有精神的，我就放心了。

還早呢！

是啊！

你要繼承家業啊？真佩服你！

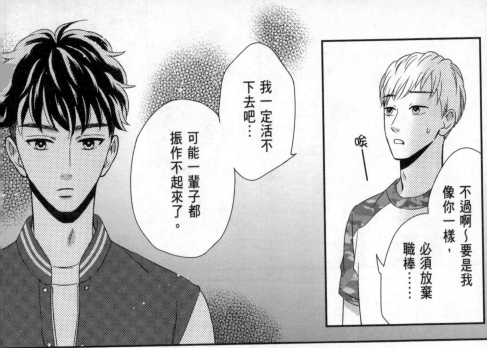

不過啊～要是我像你一樣，必須放棄職棒……

喉——

我一定活不下去吧…

可能一輩子都振作不起來了。

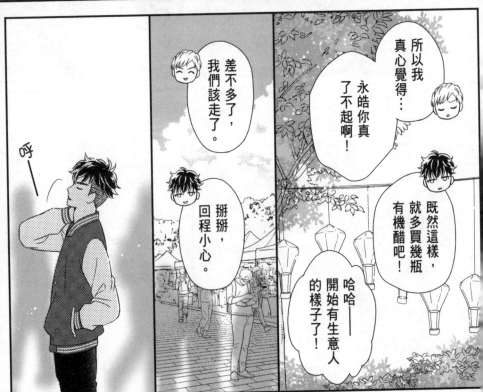

所以我真心覺得…

永皓你真了不起啊！

既然這樣，就多買幾瓶有機醋吧！

哈哈——開始有生意人的樣子了！

差不多了，我們該走了。

掰掰，回程小心。

呼——

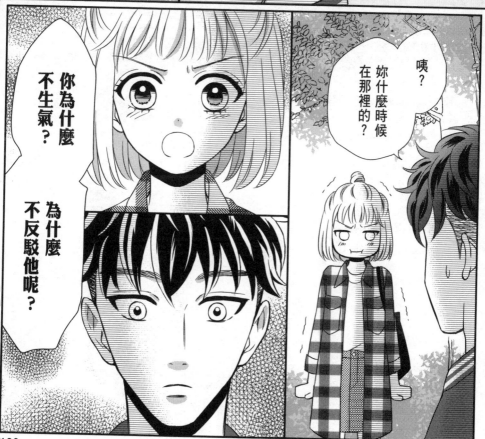

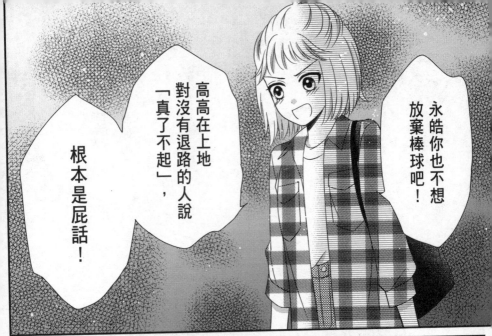

永皓你也不想放棄棒球吧!

高高在上地對沒有退路的人說「真了不起」,

根本是屁話!

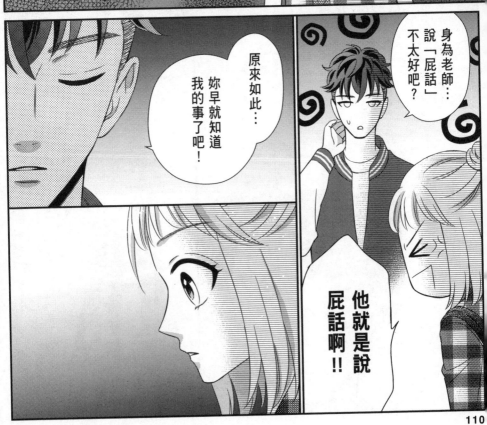

身為老師...說「屁話」不太好吧?

原來如此...妳早就知道我的事了吧!

他就是說屁話啊!!

是嬸嬸說的吧？

算了，大概猜得出來。

呃⋯⋯

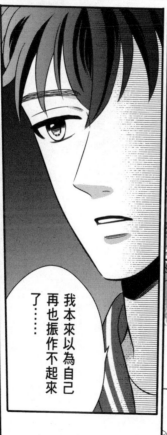

我本來以為自己再也振作不起來了⋯⋯

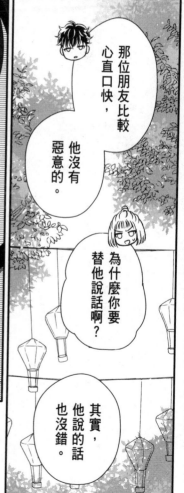

那位朋友比較心直口快，他沒有惡意的。

為什麼你要替他說話啊？

其實，他說的話也沒錯。

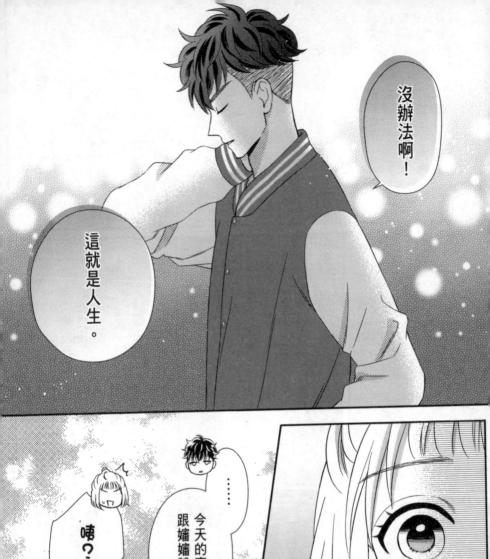
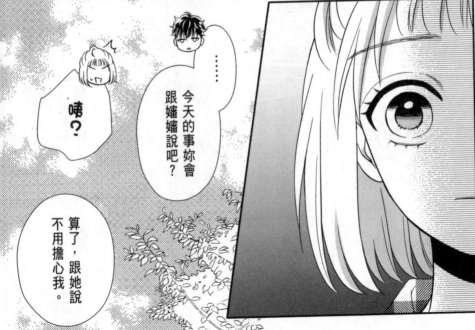

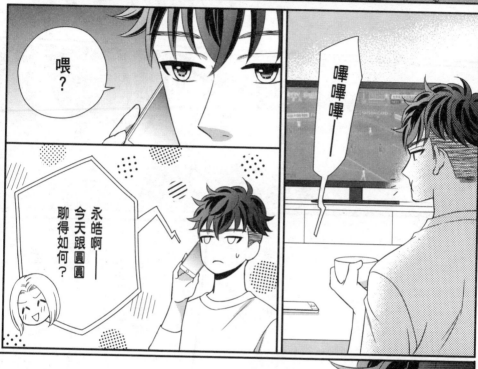

喂？

嗶嗶嗶——

永皓啊——
今天跟圓圓
聊得如何？

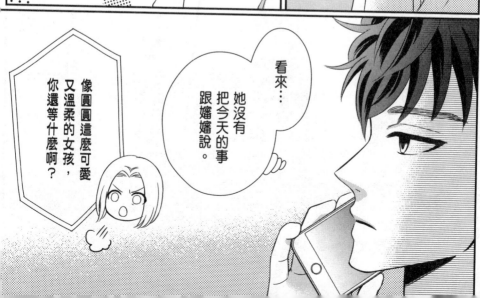

看來…
她沒有
把今天的事
跟嬸嬸說。

像圓圓這麼可愛
又溫柔的女孩，
你還等什麼啊？

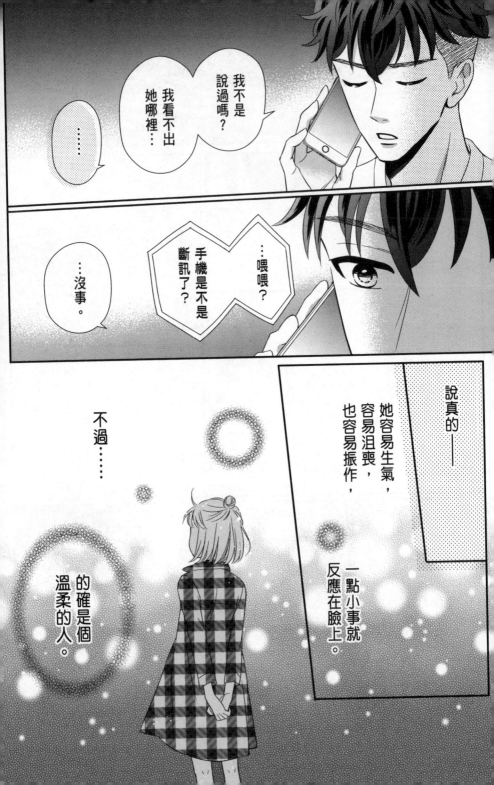

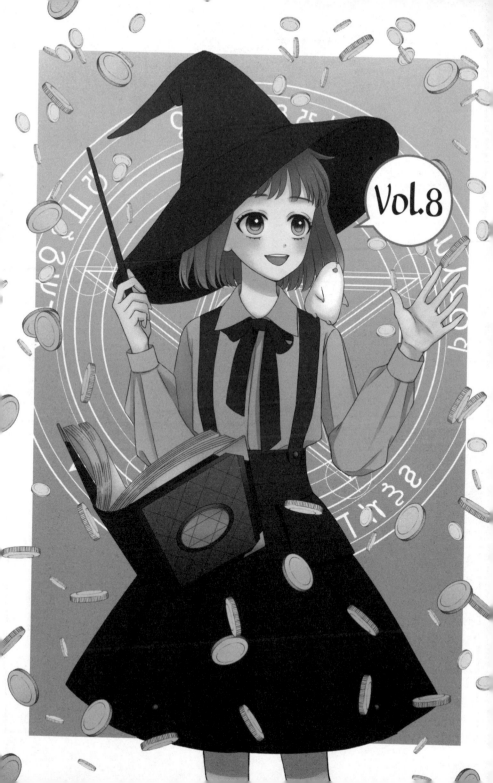

2、3、
4、5、

1、

6
……！

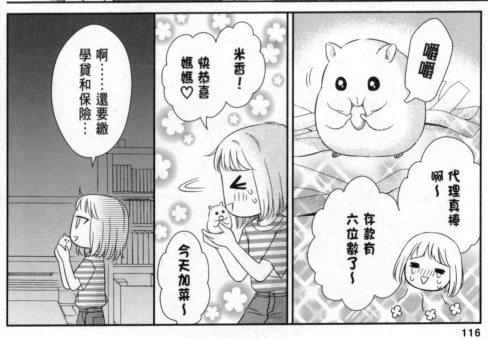

啊……還要繳
學貸和保險…

米香！
快恭喜
媽媽♡

今天加菜～

嚙嚙

代理真棒
啊～
存款有
六位數了～

116

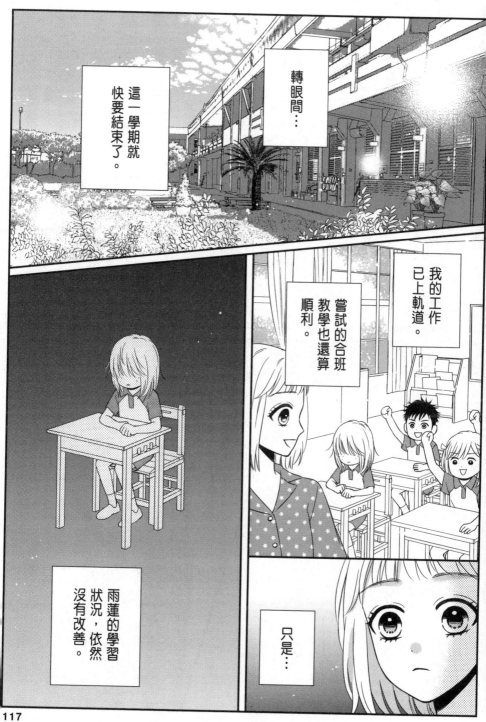

轉眼間…

這一學期就快要結束了。

我的工作已上軌道。

嘗試的合班教學也還算順利。

雨蓮的學習狀況,依然沒有改善。

只是…

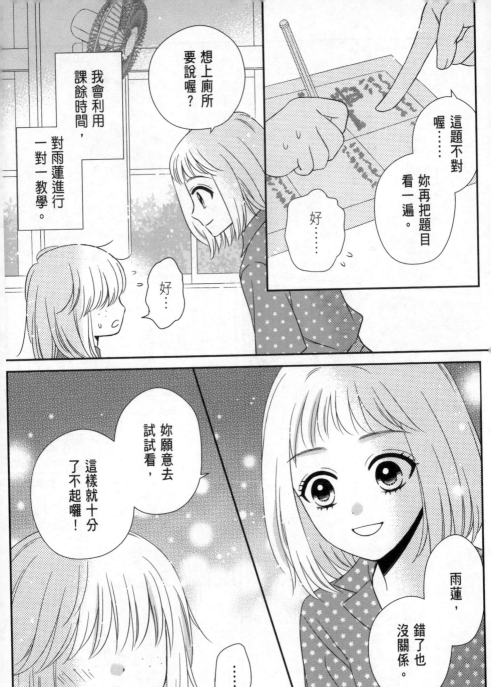

118

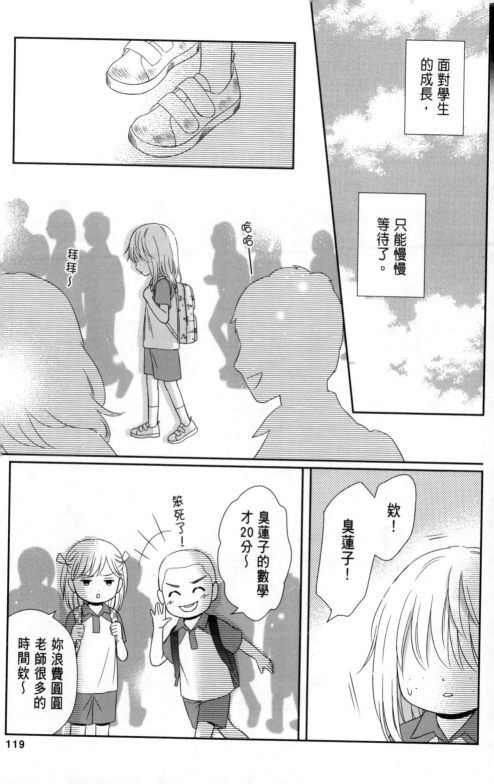

面對學生的成長，

只能慢慢等待了。

拜拜～

哈哈

欸！
臭蓮子！

臭蓮子的數學才20分～

笨死了！

妳浪費圓圓老師很多的時間欸～

圓圓，妳會去星空音樂會嗎？

那是什麼？

妳不知道嗎？

臺東今年有好幾場觀星的活動。

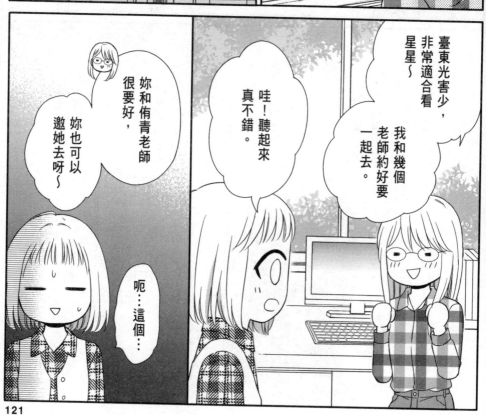

臺東光害少，非常適合看星星～

哇！聽起來真不錯

我和幾個老師約好要一起去。

妳和侑青老師很要好，妳也可以邀她去呀～

呃…這個…

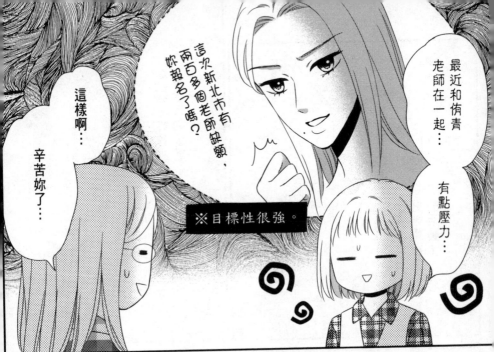

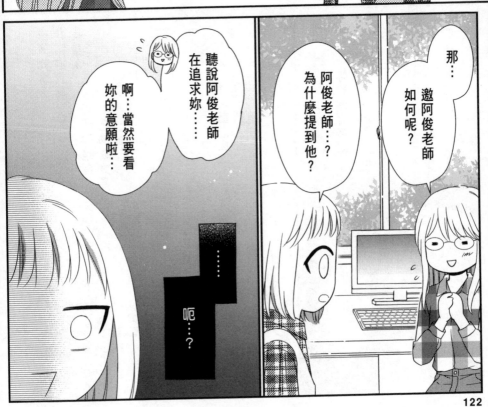

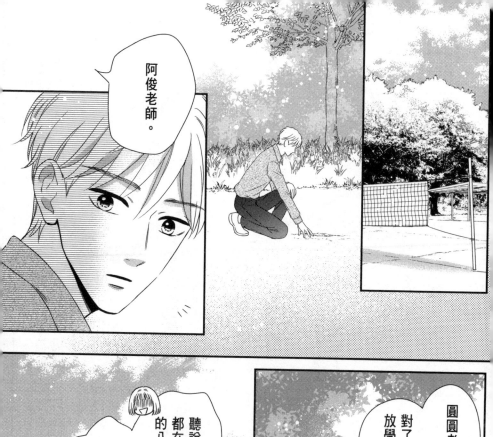

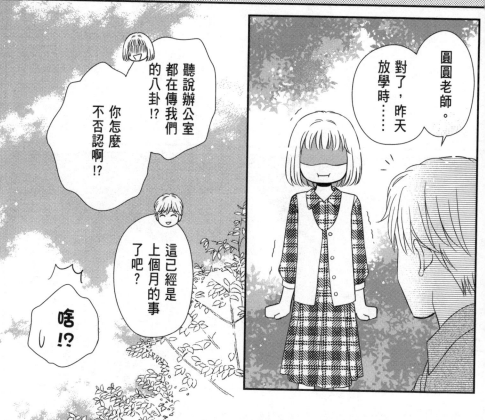

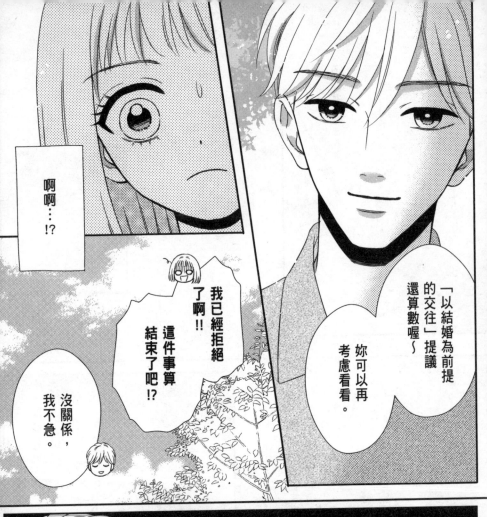

啊啊…!?

「以結婚為前提的交往」提議還算數喔～

妳可以再考慮看看。

我已經拒絕了啊!!

這件事算結束了吧!?

沒關係，我不急。

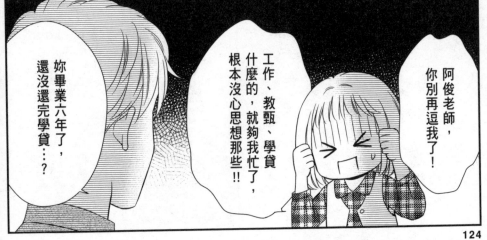

阿俊老師，你別再逗我了!

工作、教甄、學貸什麼的，就夠我忙了，根本沒心思想那些!!

妳畢業六年了，還沒還完學貸…?

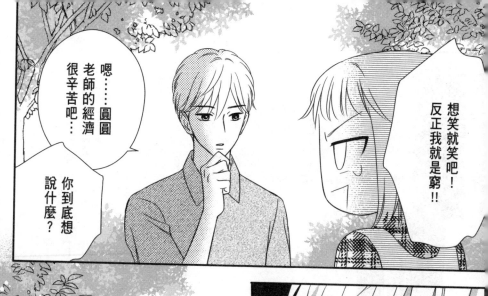

嗯……圓圓老師的經濟很辛苦吧…… 你到底想說什麼？

想笑就笑吧！反正我就是窮！！

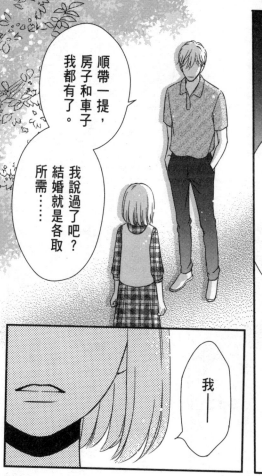

順帶一提，房子和車子我都有了。

我說過了吧？結婚就是各取所需……

我——

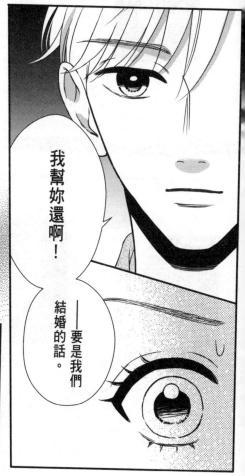

我幫妳還啊！ ——要是我們結婚的話。

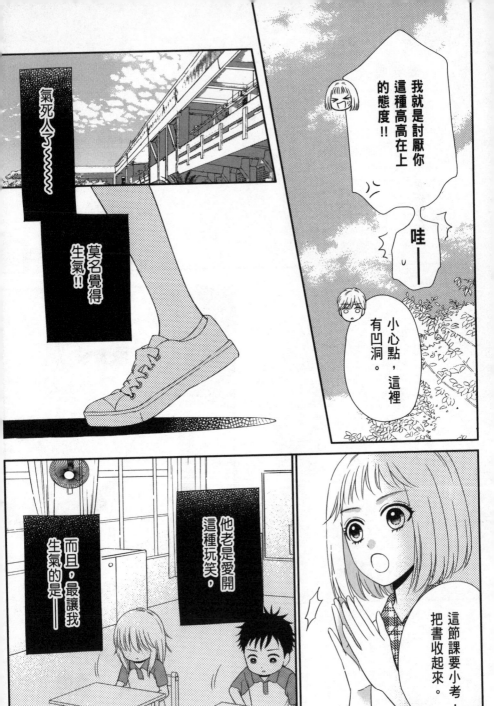

氣死人今〜〜〜〜

莫名覺得生氣!!

我就是討厭你這種高高在上的態度!!

哇——

小心點，這裡有凹洞。

這節課要小考，把書收起來。

他老是愛開這種玩笑，

而且，最讓我生氣的是——

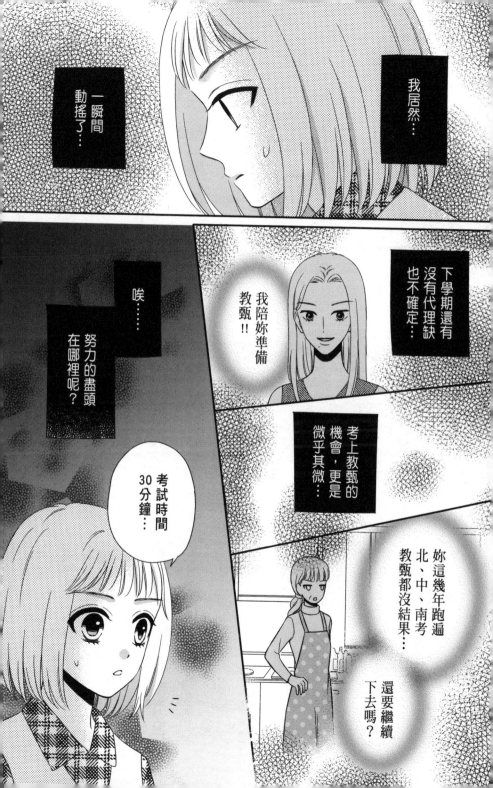

我居然…

一瞬間動搖了…

下學期還有沒有代理缺也不確定…

我陪妳準備教甄!!

考上教甄的機會，更是微乎其微…

唉……

努力的盡頭在哪裡呢？

妳這幾年跑遍北、中、南考教甄都沒結果…

還要繼續下去嗎？

考試時間30分鐘…

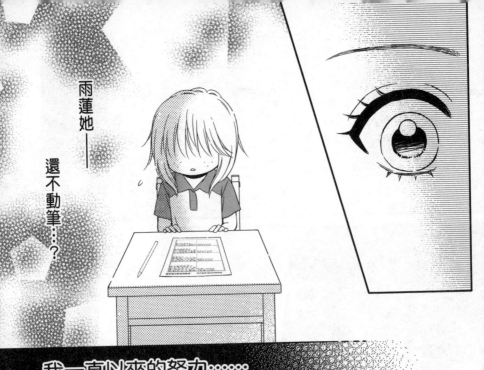

雨蓮她——

還不動筆⋯⋯？

我一直以來的努力⋯⋯⋯

難道還不夠嗎⋯？

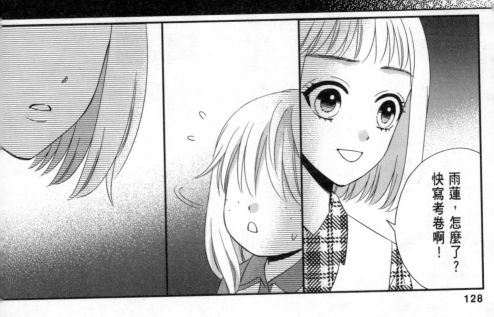

雨蓮，怎麼了？
快寫考卷啊！

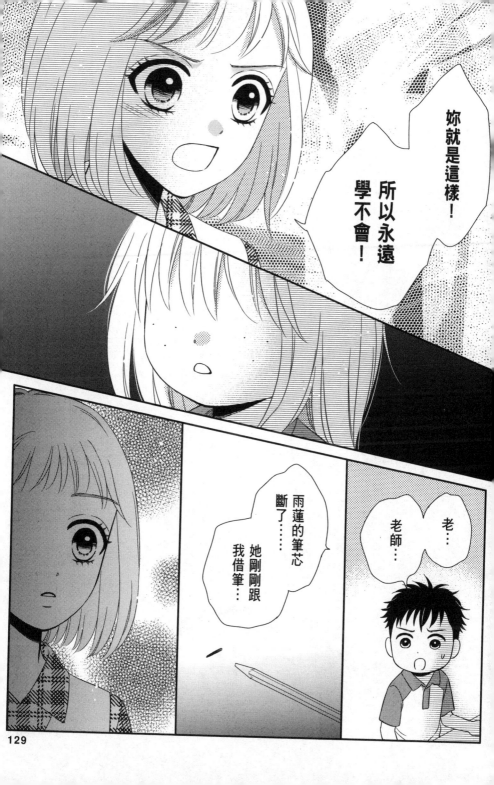

妳就是這樣！

所以永遠學不會！

雨蓮的筆芯斷了……

她剛剛跟我借筆……

老……

老師……

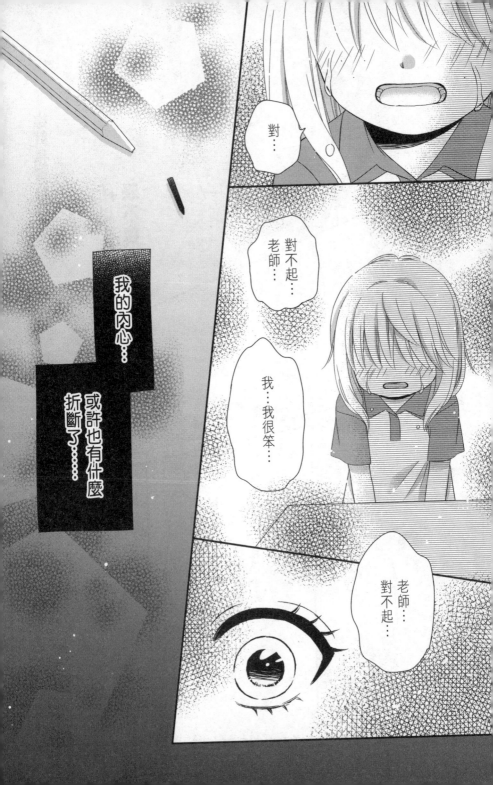

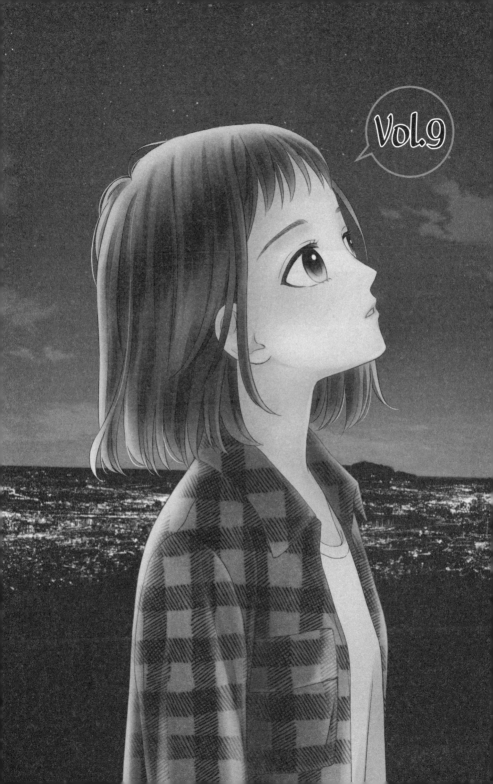

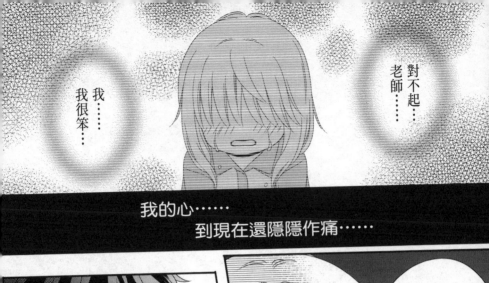

對不起…老師……

我……我很笨……

我的心……
到現在還隱隱作痛……

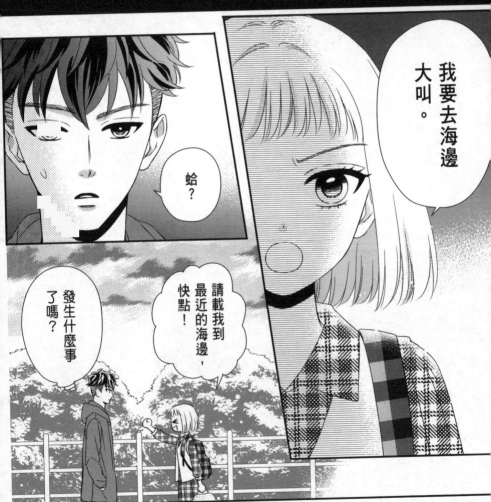

我要去海邊大叫。

蛤?

請載我到最近的海邊,快點!

發生什麼事了嗎?

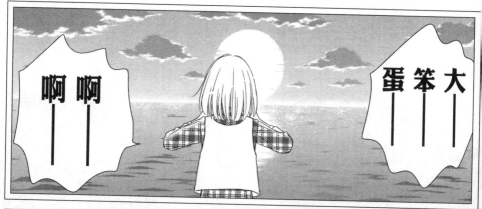

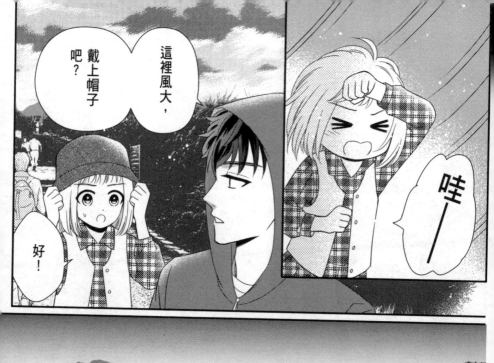

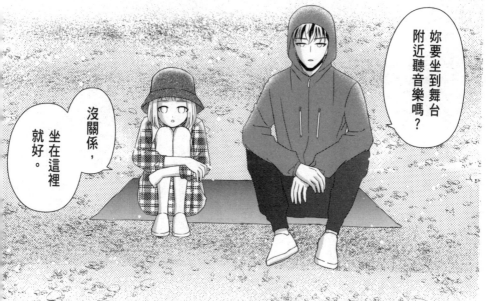

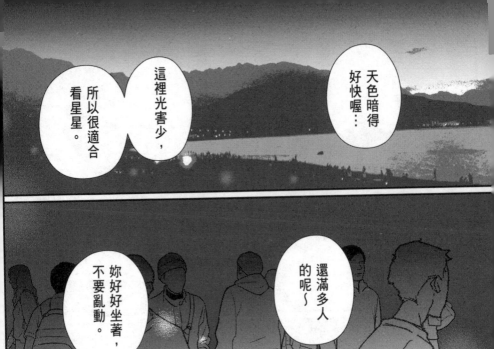

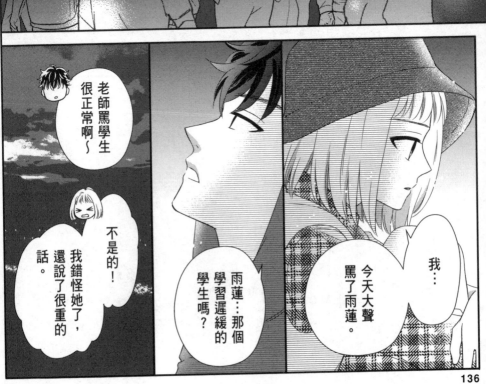

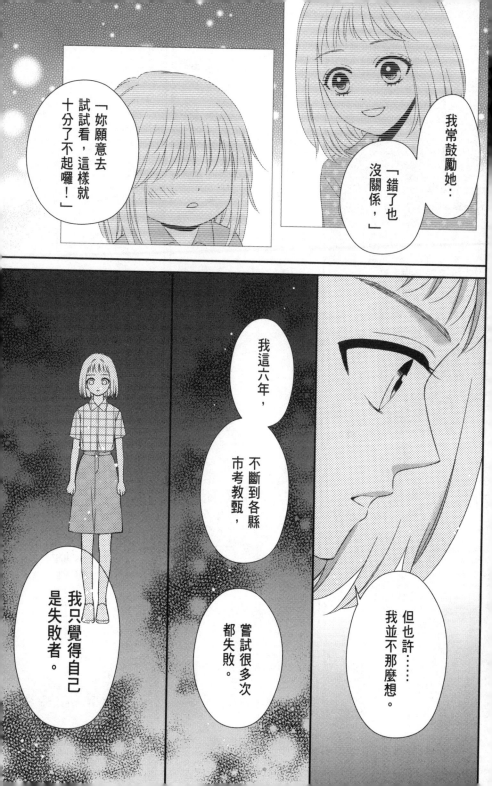

「妳願意去試試看，這樣就十分了不起囉！」

我常鼓勵她：「錯了也沒關係，」

我這六年，不斷到各縣市考教甄，嘗試很多次都失敗。

但也許……我並不那麼想。

我只覺得自己是失敗者。

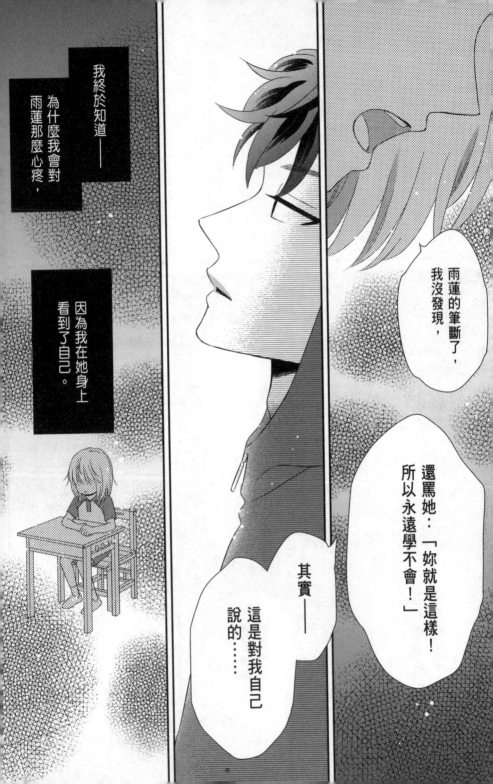

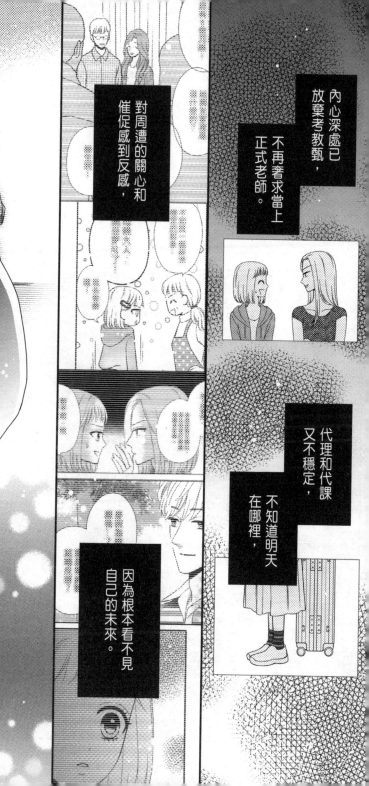

對周遭的關心和催促感到反感，

內心深處已放棄考教甄，不再著求當上正式老師。

代理和代課又不穩定，不知道明天在哪裡，

因為根本看不見自己的未來。

我想放棄當老師了……

為什麼呢——…

最初我一心
夢想著要當
老師，

現在卻覺得
無所謂了。

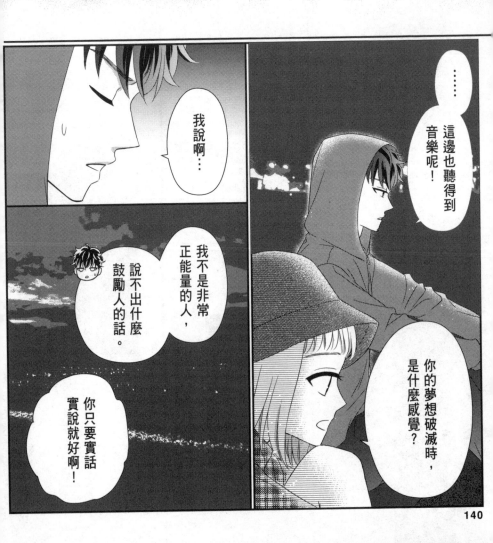

……
這邊也聽得到
音樂呢！

我說啊…

你的夢想破滅時，
是什麼感覺？

我不是非常
正能量的人，
說不出什麼
鼓勵人的話。

你只要實話
實說就好啊！

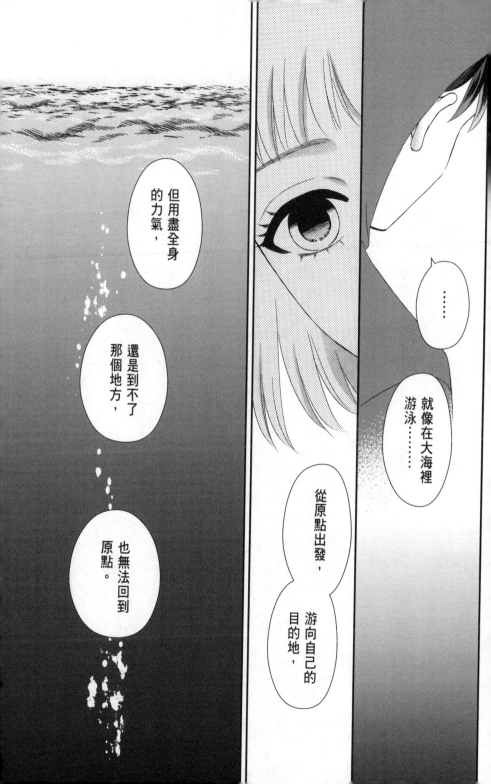

為什麼呢…?

最後，放棄了掙扎，

跟著海水浮浮沉沉……

永皓說著自己的感受，

我卻完全能夠體會，

彷彿有人把自己的感受說了出來。

好多的星星⋯

這個世界，

不像我想得那麼公平和美麗。

懷抱著希望，

不過⋯⋯

可能迎來更大的失望。

身旁若有人
能理解，

這世界便跟著
溫柔了起來。

早安
主任。

早安。

以後這裡就是祕密基地，

不管是開心還是沒力氣的時候，

都可以在這裡充電喔！

孩子的世界，還在一步一步成形中……

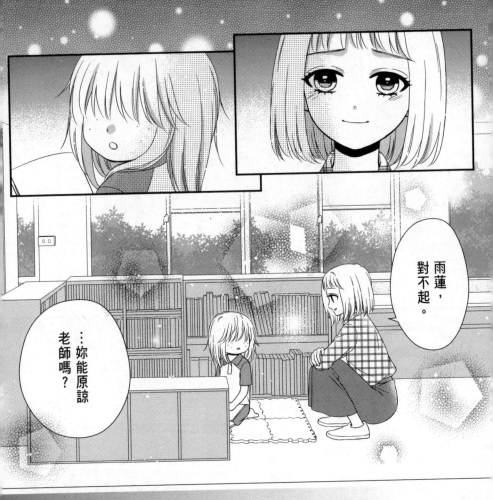

雨蓮，對不起。

…妳能原諒老師嗎？

希望我…也能讓妳的世界溫柔起來……

——在我的代理生活即將畫下句點的時候。

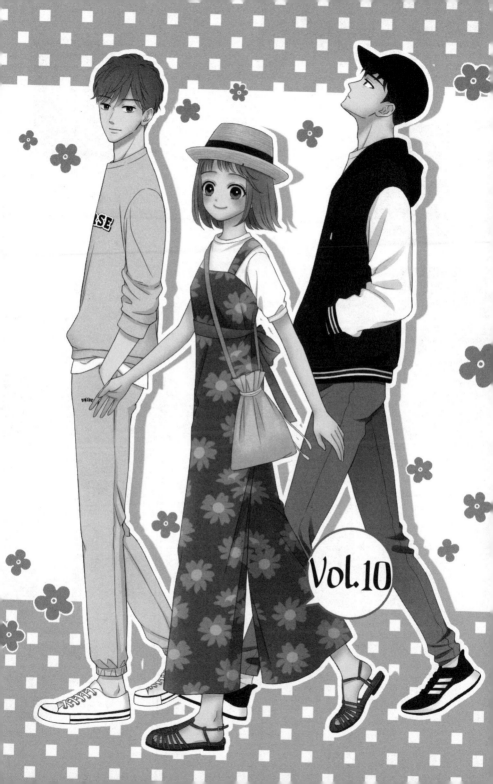

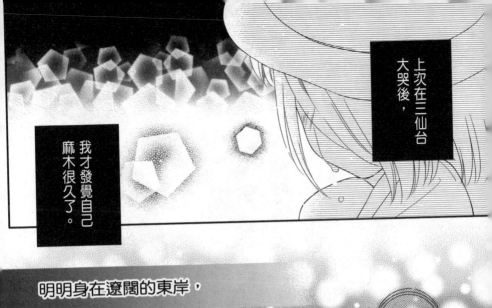

上次在三仙台大哭後，

我才發覺自己麻木很久了。

明明身在遼闊的東岸，

內心卻像困在籠裡的倉鼠……

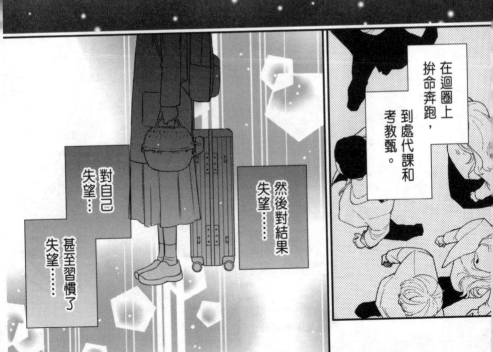

在迴圈上拚命奔跑，到處代課和考教甄。

然後對結果失望……

對自己失望……

甚至習慣了失望……

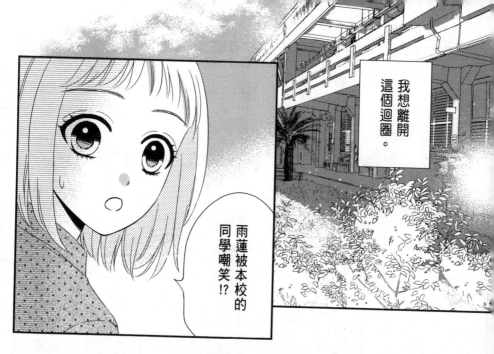

我想離開這個迴圈。

雨蓮被本校的同學嘲笑!?

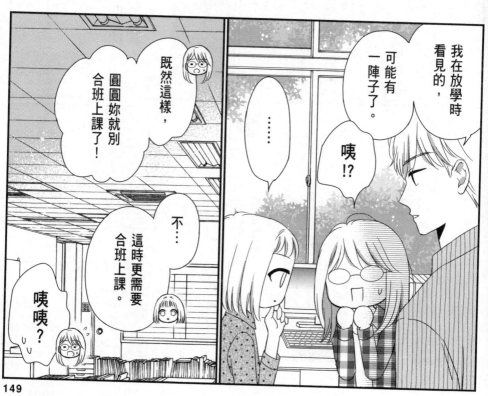

既然這樣,圓圓妳就別合班上課了!

不…這時更需要合班上課。

咦咦?

……

咦!?

可能有一陣子了。

我在放學時看見的,

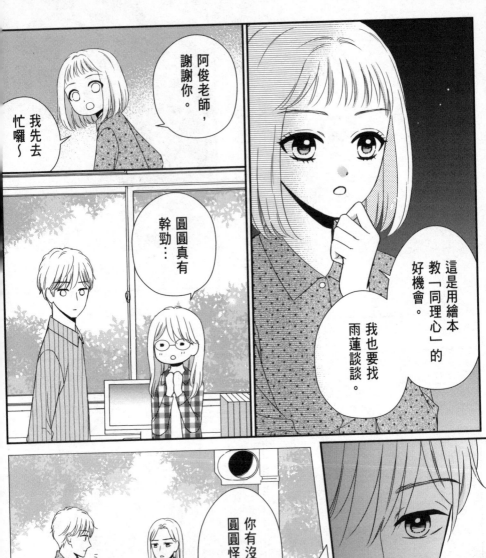

阿俊老師，謝謝你。

我先去忙囉～

圓圓真有幹勁⋯

這是用繪本教「同理心」的好機會。

我也要找雨蓮談談。

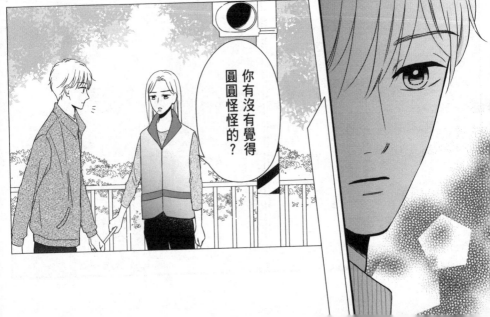

你有沒有覺得圓圓怪怪的？

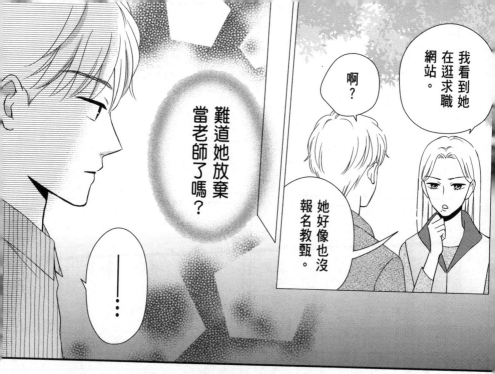

我看到她在逛求職網站。

啊?

她好像也沒報名教甄。

難道她放棄當老師了嗎?

！⋯⋯

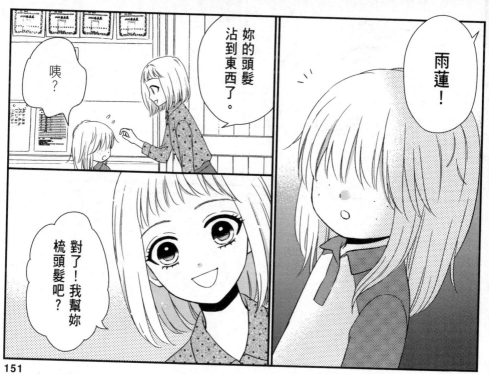

雨蓮！

妳的頭髮沾到東西了。

咦?

對了!我幫妳梳頭髮吧?

會不會
太大力？

不會…

第一次有人
幫我梳頭…
很舒服…

對了…

雨蓮從小跟
奶奶住一起…
奶奶忙著工作，
也無暇照顧她
吧……

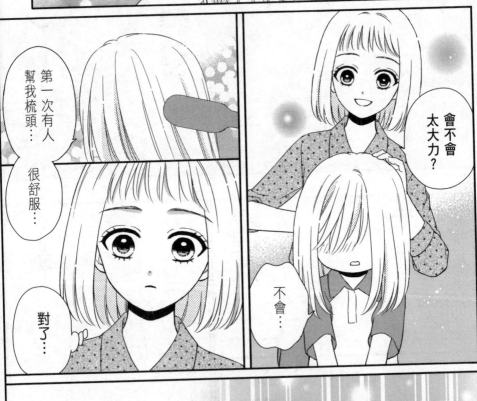

來！
妳想要哪個
髮圈呢？

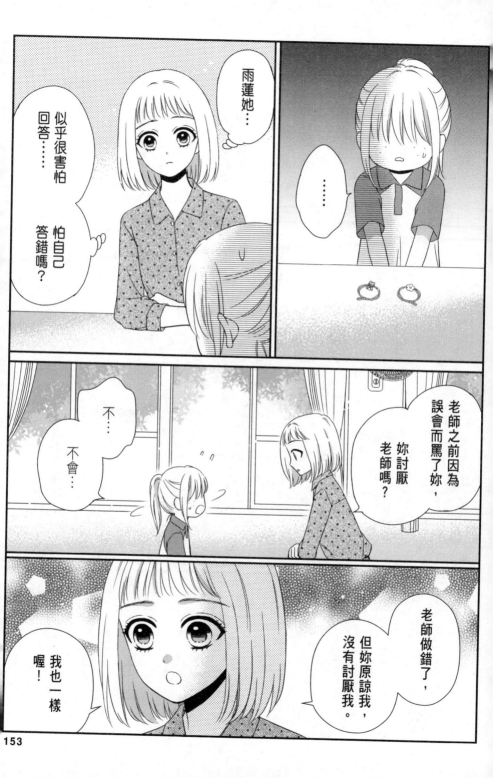

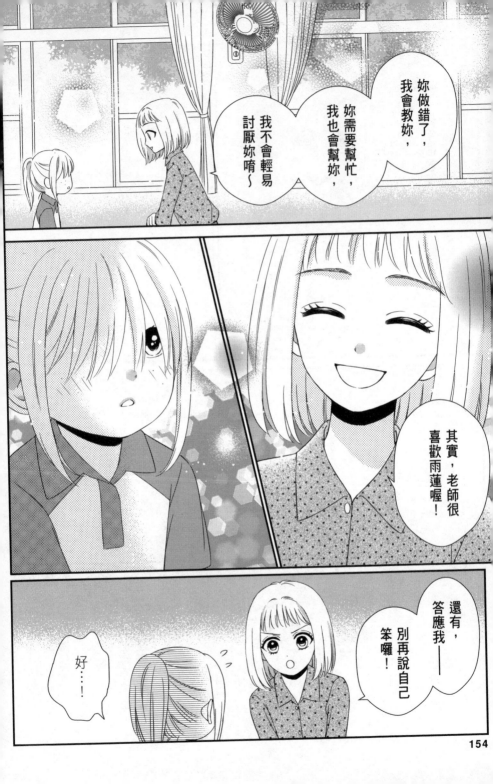

妳做錯了，我會教妳，

妳需要幫忙，我也會幫妳，

我不會輕易討厭妳唷～

其實，老師很喜歡雨蓮喔！

還有，答應我——別再說自己笨囉！

好⋯⋯！

154

那…花朵的好嗎？

我…我想要熊熊的。

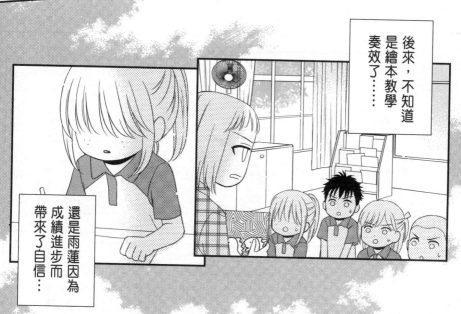

後來，不知道是繪本教學奏效了……

還是雨蓮因為成績進步而帶來了自信……

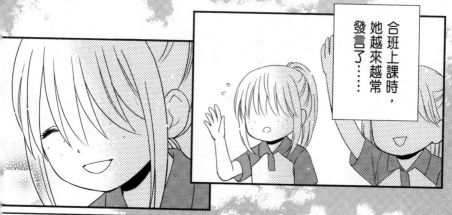

合班上課時，她越來越常發言了……

休業式典禮
開始!

頒獎!

信心國小本校和光明分校
休業式

這學期
辛苦妳了,

安陽和雨蓮
進步好多呢!

啊…謝謝
主任。

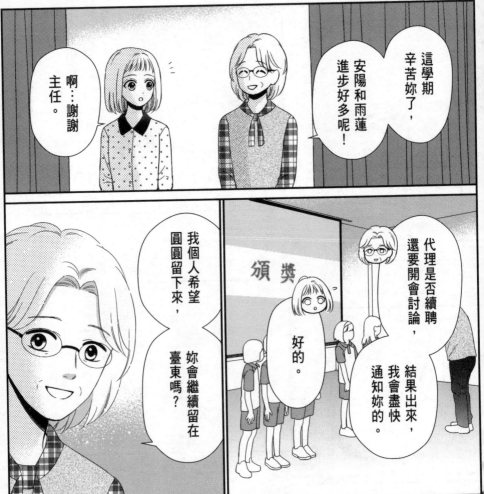

代理是否續聘
還要開會討論,
結果出來,
我會盡快
通知妳的。

頒獎

好的。

我個人希望
圓圓留下來,
妳會繼續留在
臺東嗎?

主任，我很好奇一件事⋯

嗯？

⋯！

我也還在考慮⋯

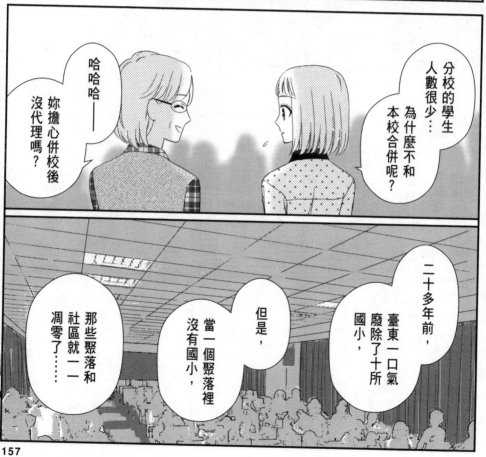

分校的學生人數很少⋯為什麼不和本校合併呢？

哈哈哈——妳擔心併校後沒代理嗎？

二十多年前，臺東一口氣廢除了十所國小，

但是，當一個聚落裡沒有國小，

那些聚落和社區就一一凋零了⋯⋯

因為種種的考量，現在比較不會輕易廢校了。

原來是這樣啊……

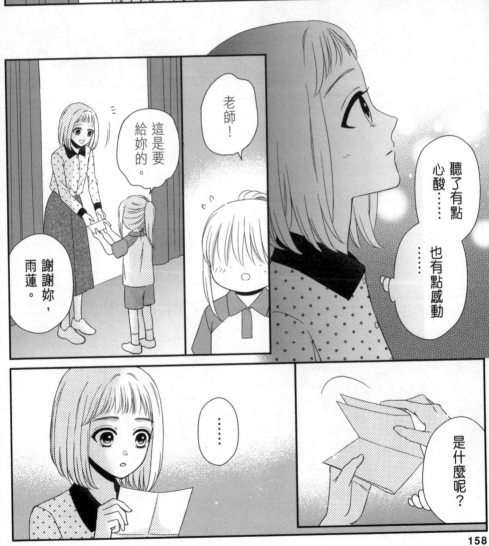

聽了有點心酸……也有點感動

老師！

這是要給妳的。

謝謝妳，雨蓮。

……

是什麼呢？

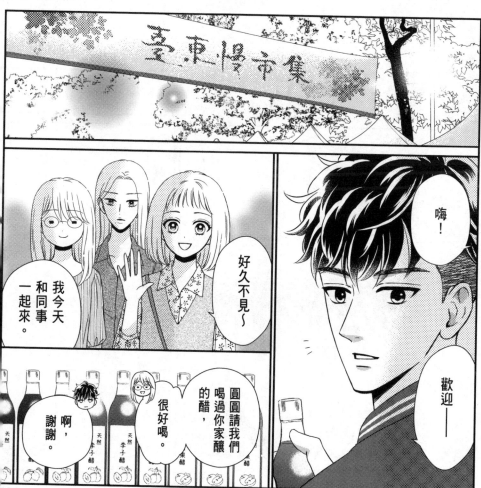

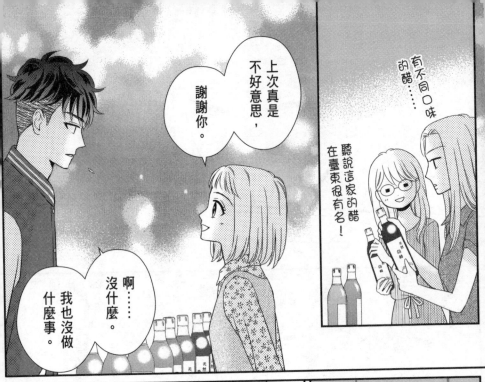

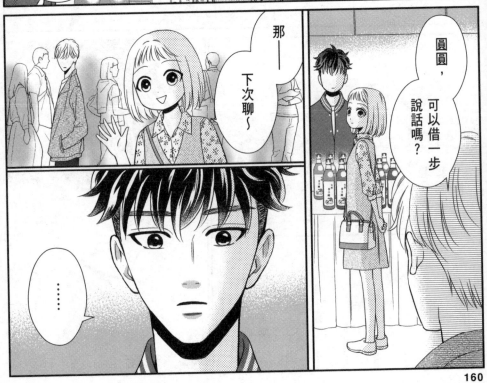

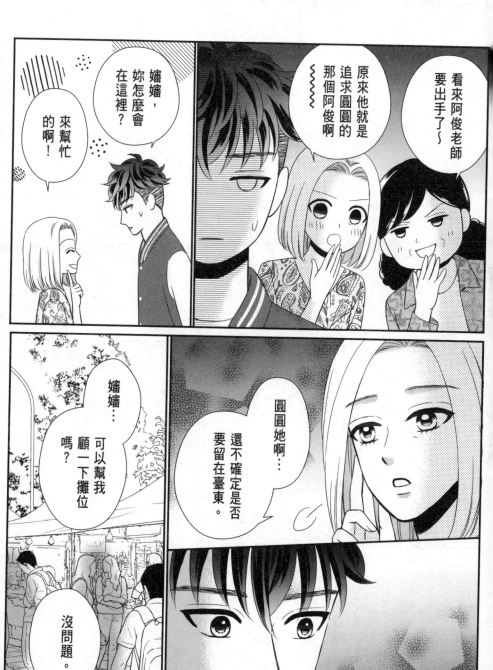

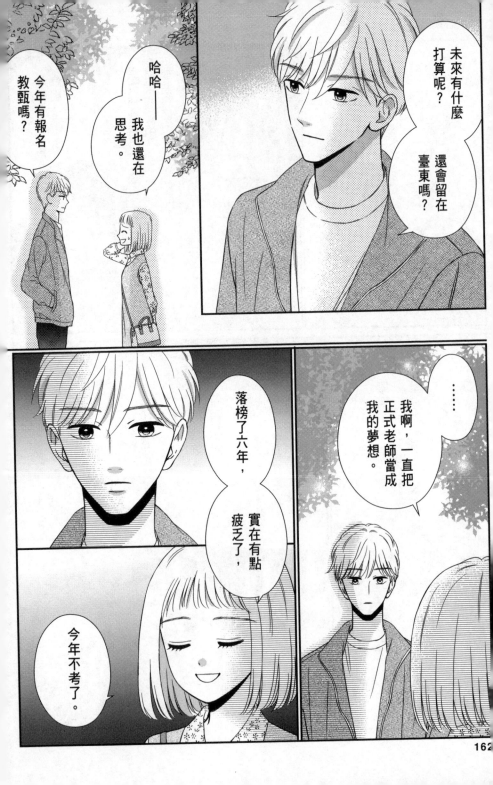

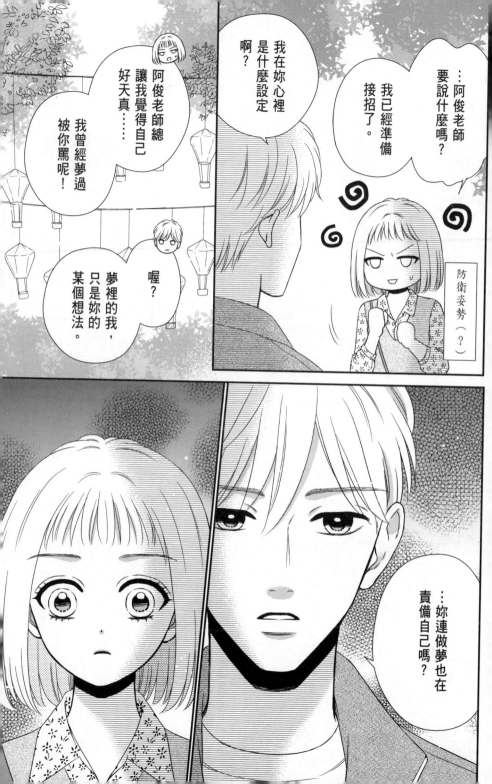

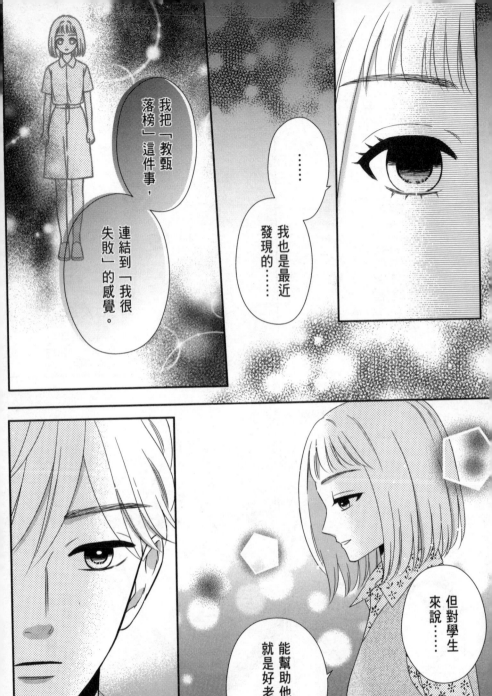

我把「教甄落榜」這件事，連結到「我很失敗」的感覺。

……我也是最近發現的……

但對學生來說……能幫助他們的就是好老師。

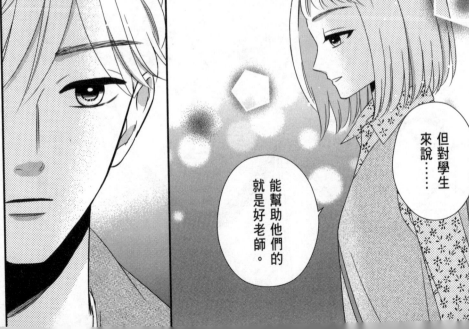

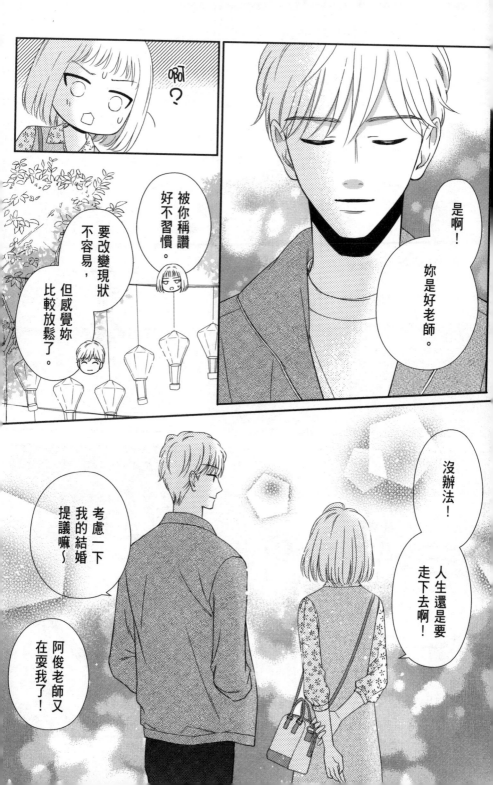

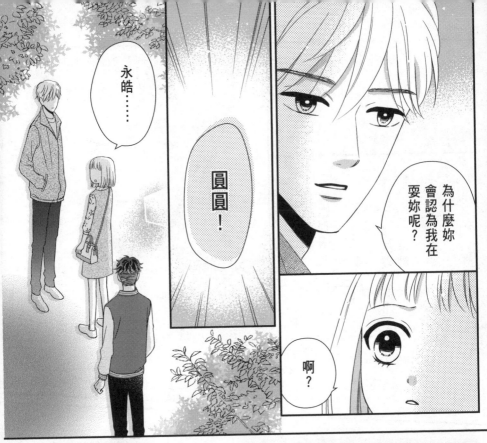

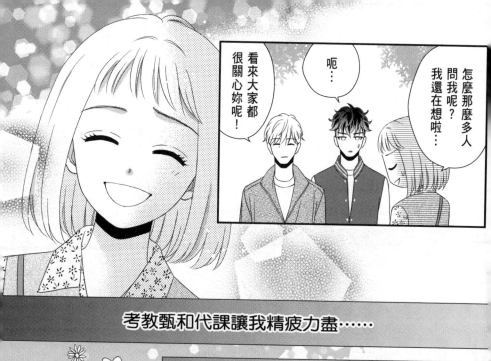

考教甄和代課讓我精疲力盡……

人生常常無法符合我的期待……

親愛的圓圓老師：
謝謝您。
好喜歡
老師！
雨蓮
苟文上

但我不想因此忘了——
　　　教學是件很棒的事。

《全篇完》

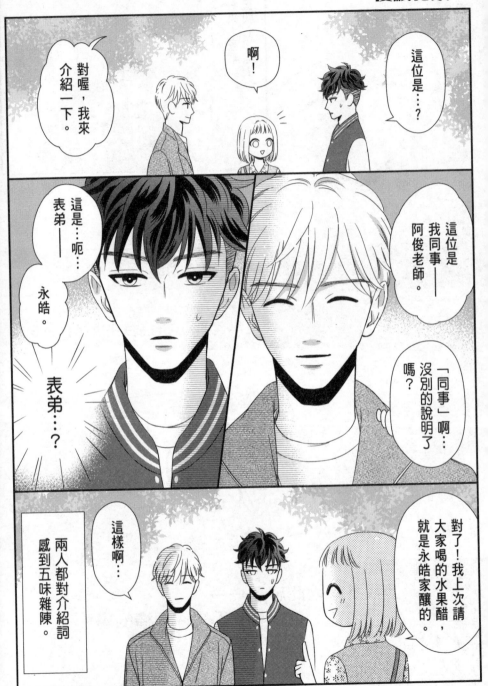

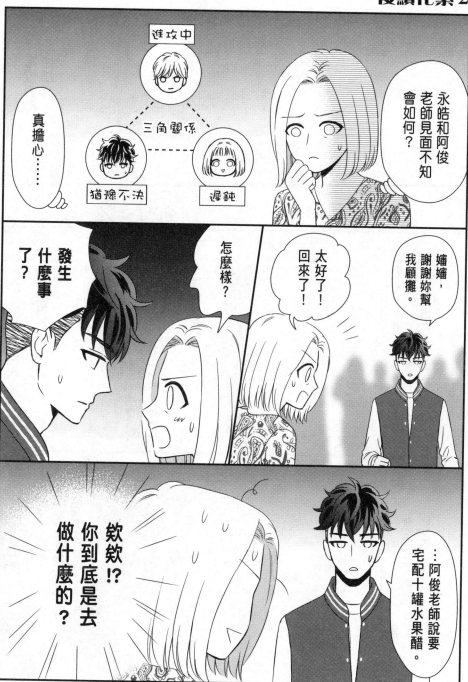

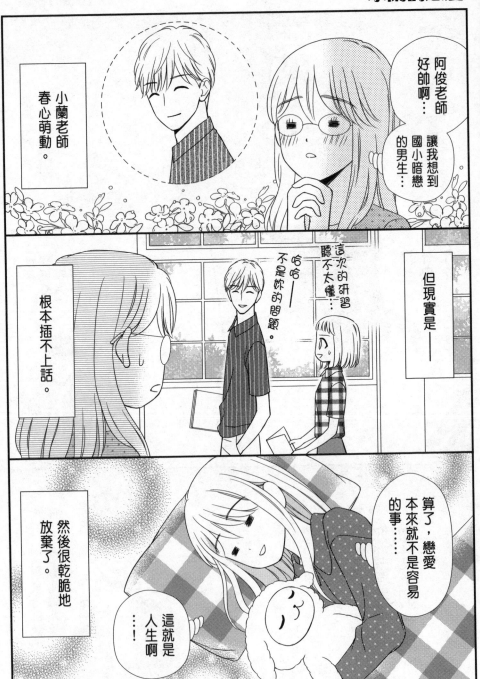

小蘭老師
春心萌動。

阿俊老師
好帥啊…
讓我想到
國小暗戀
的男生…

但現實是——

根本插不上話。

這次的研習
聽不太懂…
哈哈——
不是妳的問題。

算了，戀愛
本來就不是容易
的事……

然後很乾脆地
放棄了。

這就是
人生啊
……！

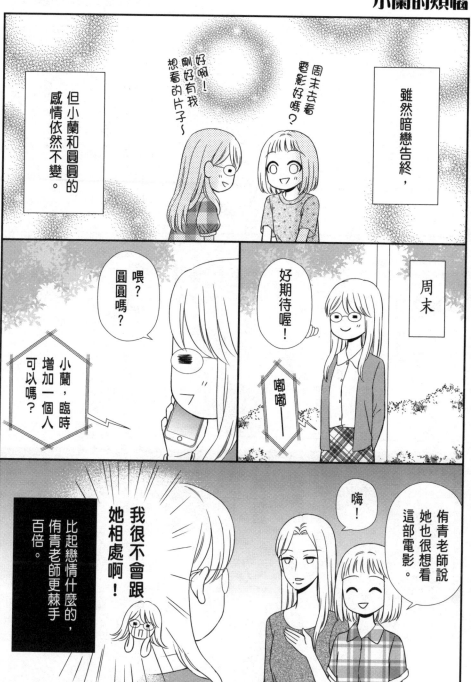

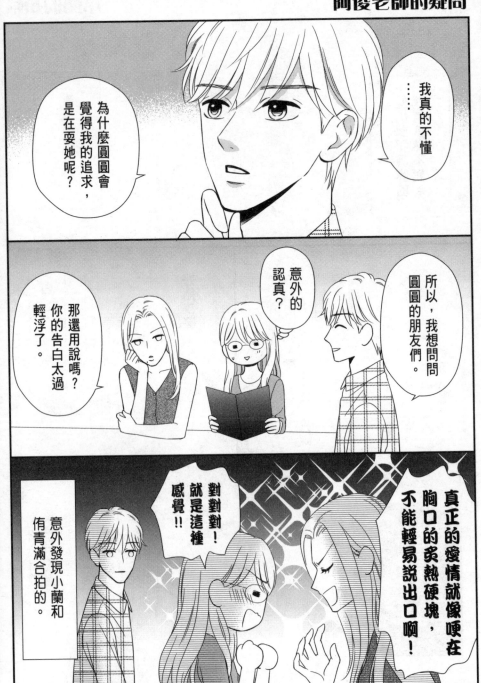

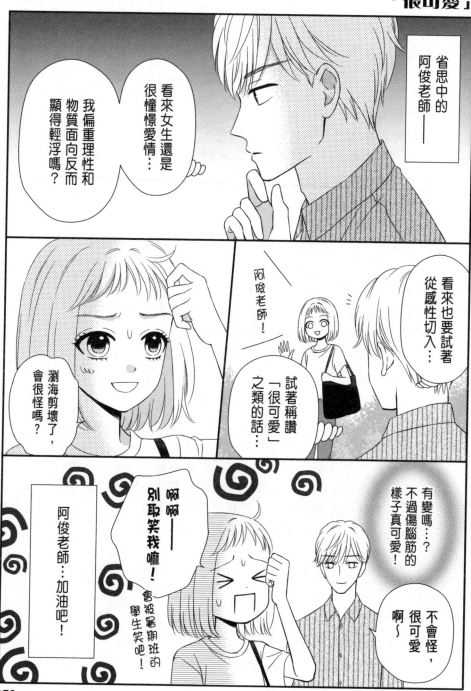

作者閒聊

這是第七本單行本。
也是獨立出版的第一本書。
呼！沒想到出版是這麼瑣碎的事……

從頭開始聊好了。
一開始構思這故事，是在2019年4月。
當時正在畫《手心上的仙人掌～如鋼少年～》，
是甜甜的校園戀愛故事。
當時看到文化部提供創作的補助，
內心很想嘗試看看不同的題材。
因為在創作路上感到疲乏，內心浮現了一個魯蛇的故事。

女主角圓圓是「流浪教師」，
老實說，我覺得漫畫家也在流浪，未來充滿著不確定。
我畫的第一篇短篇「現在，你還好嗎？」，
（收錄於《戰鬥公主～一起夢想的日子～》）
女主角也是老師，我個人很喜歡這個「淑女漫畫」風格的短篇。
所以朝著「淑女漫畫」的方向來創作。

這次的故事和以往不同，是雙男主路線。
女主角究竟會跟誰在一起，我也沒有下定論。
永晧和圓圓都走過低谷，能了解彼此的心情。
而阿俊看到了圓圓的優點，也能發現她的盲點。
若有後續的話，畫起來應該滿有意思的。

這次的第六回和第七回，分別由阿俊和永晧的視角切入，
從不同的角度來看女主角圓圓，
我意外地喜歡這樣的創作模式。
本來還想畫小蘭或侑青視角。（喂，夠了！）
話說，我很喜歡小蘭這角色呢！

這次的創作的心路歷程，在某次ＣＣＣ的專訪中有談到。
這是第一次接受訪談，雖有點語無倫次，但意外地聊了很多，
文字記者玉婷很用心地整理了訪談，
有興趣的讀者，也可以在ＣＣＣ線上平台的
「專題報導」中的「創作透寫台」單元搜尋到喔！

這段期間從尖端出版，輾轉到ＣＣＣ創作集平台，
謝謝媒合的花花編輯，以及帶領我的萱珮編輯，
初到ＣＣＣ連載時，很緊張也很興奮。
謝謝讀者們的留言，讓我得到了許多鼓舞，
也有讀者發現了一些bug，讓我得以在出版前修正回來。

這次的獨立出版，我體會到每本書的出版實在都不容易。
出版的流程非常瑣碎，但每一環節都非常重要。
非常謝謝我的前任責編咪牙，熱心地成為我的顧問、橋梁，
還為我的文字做潤稿、為我寫推薦序。
也謝謝專業的尚騰印刷和白象經銷，
才能讓這本書經過重重關卡，出現在大家手上。

從最初創作到現在，
經歷了《甜芯》與《夢夢》的停刊，
出版前夕，又收到ＣＣＣ編輯群解散的消息。
未來又再度充滿不確定……但，這就是人生吧！
常常覺得創作很辛苦，快撐不下去了，
卻也一步一步走到了現在。
真的很感謝幫助我的編輯、
互相打氣的作者們和身邊的親友，
還有各位讀者的支持陪伴。
讀者的留言、分享與購書支持，
對創作者真的是很大、很大的力量！
深深地感謝大家♡

2021.5

作　　者／艾唯恩

出 版 者／艾唯恩

文字編輯／江美云

印　　刷／尚騰印刷事業有限公司

代理經銷／白象文化事業有限公司

　　　　　401 台中市東區和平街228巷44號

　　　　　電話：(04)2220-8589

　　　　　傳真：(04)2220-8505

贊助單位／　文化部
　　　　　　MINISTRY OF CULTURE

出版日期／2021年6月初版一刷

定　　價／360元